高等职业教育土木建筑大类专业系列规划教材

水彩画快速表现教程

薛 欢 主编

U0367912

清华大学出版社

北 京

内 容 简 介

本书共 5 章，每一章都通过图例进行详细讲解，力求使读者在短时间内学习到水彩表现的要点与难点。本书理论讲解通俗易懂，表现方法简单直观，步骤清晰。内容由浅入深，循序渐进，便于学生较快掌握水彩画的基本方法，激发学生的学习热情与主动性。本书以培养技术型、技能型、应用型人才的目标为出发点，注重理论与实践相结合，有利于提升学生的学习能力和技巧。

本书可作为高职高专建筑装饰、设计、古建筑、园林等专业教材使用，还可以作为水彩画表现技法爱好者的自学辅导用书。

图书在版编目（CIP）数据

水彩画快速表现教程/薛欢主编 . — 北京：清华大学出版社，2018（2024.2重印）
（高等职业教育土木建筑大类专业系列规划教材）
ISBN 978-7-302-50819-9

Ⅰ.①水…　Ⅱ.①薛…　Ⅲ.①水彩画 – 绘画技法 – 高等职业教育 – 教材　Ⅳ.① J215

中国版本图书馆 CIP 数据核字（2018）第 178829 号

责任编辑：杜　晓
封面设计：大森林文化
责任校对：赵琳爽
责任印制：杨　艳

出版发行：清华大学出版社
　　　　网　　　址：https://www.tup.com.cn, https://www.wqxuetang.com
　　　　地　　　址：北京清华大学学研大厦 A 座　　　　　　邮　　编：100084
　　　　社 总 机：010-83470000　　　　　　　　　　　　邮　　购：010-62786544
　　　　投稿与读者服务：010-62776969, c-service@tup.tsinghua.edu.cn
　　　　质量反馈：010-62772015, zhiliang@tup.tsinghua.edu.cn
印 装 者：小森印刷（北京）有限公司
经　　销：全国新华书店
开　　本：185mm×260mm　印　张：7　　　　　　　　字　　数：143 千字
版　　次：2018 年 8 月第 1 版　　　　　　　　　　　　印　　次：2024 年 2 月第 3 次印刷
定　　价：39.00 元

产品编号：079378-01

前　言

　　水彩画在高职高专院校内尚属发展中的学科，在课程内容设置上、教材教法研究上和教学环节的建构上都不够成熟。有的院校早已形成了完善的水彩画教学体系，有的院校却只开设了水彩画选修课程，有的院校则至今未提及开设水彩课的问题，其中大多是由于水彩画师资和教材的缺乏。水彩画的绘画工具材料并不复杂，作画过程简捷，表现力极强，表现手法和效果丰富，是优势极多也极易普及的画种。促进高职院校水彩画教学的完善和全面普及是本套水彩专业教学研究丛书编撰的立足点。高校水彩画教学应有完整的内容体系，这个完整的内容体系的构建既可保证水彩画专业的学生全面、系统地学习与掌握水彩的知识与技能，也可供选修水彩画的学生依据需要有选择性地参照学习，为此我们根据十几年水彩画教学的长期实践经验，综合多所高等院校水彩画教学而编写了本书。

　　水彩画教学还需要探索和构建与之相应的教学模式与方法体系。这就要求我们在教学中大胆实践与不断总结，研究水彩画教学中水彩画本体语言的表现规律与特征，研究水彩画教学中对自然规律的认识和对艺术表现规律的掌握，研究习作与创作的关系，研究户外写生与室内运用素材绘制的关系，研究传承与创新的关系，研究中西绘画如何有机融合的演变规律。

　　在以往的水彩画教学中，技法训练的内容较分散，经过反复的实践证实，只有集中专门开设水彩画技法训练课程，才能增强学生对水彩画技法的学习意识和探索创新的积极性，从而全面、系统地掌握水彩画表现技法。

　　本书由简入繁，适合初学者学习，从最基础的工具知识到色彩知识和技法的学习，全面地进行讲解，步骤清晰、详尽。本书是一本专业的水彩画技法书，其中有不少内容直接来源于色彩教学实践成果，因此具有很好的实用性和示范指导性。为了本书的内容完整与应用广泛，我们会继续努力，不断探索如何促进水彩画的教学。

本书的文字内容均由薛欢老师主笔完成。感谢孙凤玲老师对本书编写和作品整理工作的帮助，感谢孙凤玲、孙晨霞老师为本书提供了大量的个人原创手绘作品，感谢胡少杰、程跃、张跃华等老师对本书的指导与帮助。

由于作者水平有限，书中难免会有所纰漏，希望大家多提宝贵意见。

编　者

2018 年 3 月

目 录

1 水彩画工具

1.1 水彩画纸

 水彩画用纸种类很多，在选择时必须注意纸的成分。水彩画用纸的要求是纸面粗细适当，纸质坚实且稍微有吸水性，以不影响颜色的明度最为适宜。有些水彩画纸纸面粗糙，纹理有变化，质量坚实，着色时可以重复刷洗而不易变灰。比较理想的画纸可以按纸的纹理表现事物的特质，使所表现的事物更为突出。也可以自制有色水彩画纸。水彩画用纸主要有以下参数（图1-1）。

 克数：即每平方米纸的重量，表示纸张的厚度，不同品牌的纸张规格不同，克数越大，纸张越厚，越不容易起皱。

 纹理：细纹、中粗纹、粗纹。

 页数与尺寸：表示水彩本的页数与画纸尺寸。

 常见水彩画纸的纹理见图1-2~图1-5。

300 g/m²

Acide Free
Wet & Wet technique
Reworkable
Rough
中性无酸
湿画法
可修改
中粗/细

20

135mm×195mm

ACID-FREE

❖ 图 1-1

中粗纹康颂纸

粗纹康颂纸

❖ 图 1-2

❖ 图 1-3

超长纤维水彩纸　　　　　　　　　　　　中粗纹普通水彩纸

❖ 图　1-4　　　　　　　　　　　　　　❖ 图　1-5

1.2　水彩画笔

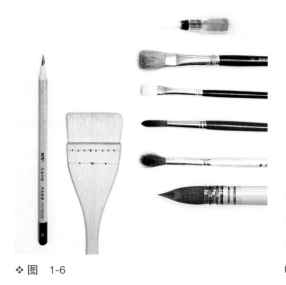

❖ 图　1-6

水彩画使用的是特制的毛笔。各种国画用的大号依文笔都可以用作水彩画。水彩画专用笔分为平头、尖头、圆头等，材质为狼毫、羊毫等，也可以选用尼龙头画笔。水彩画笔头含水量很多，且易于表现线、点以及平涂等。狼毫笔毛质较硬，有弹性；羊毫笔毛质较软，无弹性。笔最小的是 1 号，最大的是 20 号，一般需选取 5~6 支，2 号或 3 号笔需要准备一支用于描绘细节。毛笔较易损伤，用后需清水洗净，平放保存（图 1-6）。

底纹笔、排笔有多种宽度，笔头扁平、毛质柔软，其有一定含水量，容易控制，涂色均匀而含蓄，可用于大色块的铺色。

圆头狼毫笔，毛质软硬适中，富有弹性，适用于画面局部的塑造和细节的刻画。

小号水彩笔有圆头、扁头，一般用来点缀细节与勾线，有各种毛质，毛不宜过软。

自来水笔笔杆能存储水，方便携带，其吸水性好，弹性也较好，上色干净、明确。

1.3　水彩画颜料

颜料分为湿色和干色两种。湿色呈膏状（图1-7），用管装，调色较为便利，适合各种尺寸的画幅；湿色颜料内含甘油较多，当两种湿色颜料混合时，色彩不是很鲜明，但是使用方便。干色即干块色（图1-8）。干块色更加易于携带，色彩更加鲜明，色相明快、清澈，各色混合较为艳丽，是干块色的优点，但在上色时调和颜料的时间较长，适用于较小画幅的作品。画者需了解干、湿两种颜料的性质，选择应用。

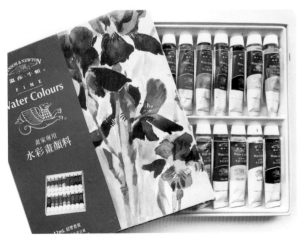

❖ 图　1-7

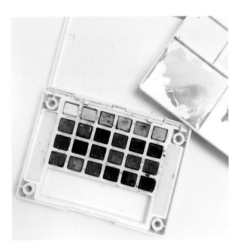

❖ 图　1-8

1.3.1　渐变色卡表

颜色种类极多，不同的画纸，显色效果和技法体现都有所不同，我们需要根据自己所选用的颜料和画纸制作渐变色卡表（图1-9）。

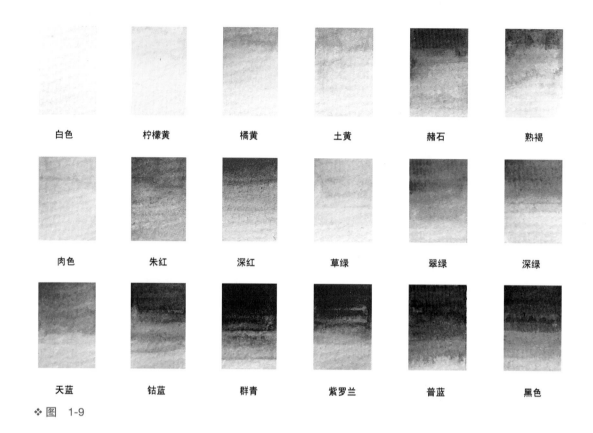

白色	柠檬黄	橘黄	土黄	赭石	熟褐
肉色	朱红	深红	草绿	翠绿	深绿
天蓝	钴蓝	群青	紫罗兰	普蓝	黑色

❖ 图 1-9

1.3.2　常用色彩的特点

白色——偏冷，和其他色彩混合后，其他色相被冲淡，色彩柔和。

柠檬黄——色彩透明度高，不适合大面积单独使用。

橘黄——是红色与黄色结合而成的色彩，是画秋景不可缺少的色彩。

土黄——较为不透明，与其他色相混合，极易调和，是水彩画中不可缺少的颜色，不论单独使用还是和群青、普蓝等色混合，都会产生很雅静的色彩。

赭石——不透明色，画秋色最广泛。此种色彩适合与绿色、紫色相混合。赭石不易变色，在枯木中运用较多，但是在一个画面上，不宜多用，用得过多，会有干枯、枯燥之感。

深红——透明度较高，易溶解，色彩较暗，偏冷，色彩耐久性较弱，易褪色。

翠绿——不透明，色彩艳丽，多用于调和暗部色彩。

钴蓝——较多用于天空色彩，透明性相对较弱，但有耐久性，色泽艳丽。

群青——半透明色，耐久性强，在水彩画中应用广泛。

普蓝——透明性强，易溶于水，在水彩画中应用广泛，单独使用应降低其纯度。

紫色——色彩较透明，不易单独使用。

玫瑰红——透明性强，易变色，不易单独使用。

1.4 其他工具

水彩画还需用到以下工具（图 1-10 和图 1-11）。

（1）调色盘：以白色、面积大为宜，是画水彩画必不可少的用品。

（2）洗笔筒：是画水彩画的必需品。可选择盛水量较大且携带方便的洗笔筒。

（3）胶带纸（纸胶带、水胶带）：可用来裱纸、整理构图，防止画纸起皱。

❖ 图 1-10

❖ 图 1-11

小 知 识

 纸胶带的妙用：先用铅笔勾勒出线稿，然后使用窄的纸胶带沿着线稿边缘四面封胶，在画面颜色完全干透后，将纸胶带撕去，这时画面边缘会非常整齐。

（4）橡皮：可用于清洁线稿。

（5）铅笔：可用自动铅笔来绘制线稿。

（6）留白液：水彩专用留白液，用于画面的留白及高光处理。

（7）纸巾：可用于吸收画面上多余的颜色，也可在特殊技法中使用。

（8）美工刀：可用于裱纸与裁纸。

（9）喷壶：可用来做特殊肌理效果，也可用来打湿画纸。

（10）海绵：可用来制作肌理，也可用来擦拭笔上多余的颜料或吸水。

小知识

　　颜料的蘸取：在蘸取颜料前需要先将画笔打湿，在颜料的边缘处蘸取，再移动到调色盒上加水调和。也可以在颜料中再加一种或两种颜料进行调和，在蘸取时要注意不要将其他颜色弄脏，注意笔的清洁。

小知识

　　裱纸的方法：作画之前，应该把纸裱在画板上。方法是用清水刷画纸的背面，平贴于画板上，四周用坚韧的纸条或纸胶带粘贴，此时纸稍皱。将画板置于暗处，阴干后纸即变平展（图1-12~图1-14）。

❖ 图　1-12

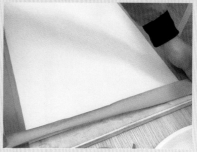

❖ 图　1-13（左）

❖ 图　1-14（右）

小知识

　　调色盘的清洗：干掉的颜料加水能再次使用，但注意过多的色彩调和在一起会让色彩变灰，因此，在适当的时候应清洗调色盘，保证颜料的饱和度。

小知识

　　笔的保养：使用完毕后，应用清水充分清洗掉残留的颜料，然后用纸巾或海绵将笔擦拭干净。不能长时间浸泡笔杆。

1.5 其他颜料

水彩画是以水为媒介调和颜料作画的表现方法，一般的水彩画主要指透明水彩，但还有另外一些颜料的作画也可以定义为水彩。

（1）水溶性彩铅（图 1-15）：遇水可溶，可以作出很多丰富的效果，见图 1-16 和图 1-17。

❖ 图 1-15

❖ 图 1-16

❖ 图 1-17

（2）颜彩（图1-18）：是日本国画颜料的叫法，与透明水彩的区别是矿物材料的提取有所不同。

No.32 紅 (べに)　　No.36 臙脂 (えんじ)

No.31 朱 (しゅ)　　No.40 黄 (き)

No.53 黄草 (きぐさ)　　No.55 緑青 (ろくしょう)

(ぐんじょう)　　No.67 藍 (あい)

No.46 岱赭 (たいしゃ)

No.10 白 (しろ)

2 水彩画基本表现技法

2.1 基础渲染

2.1.1 平涂法

平涂法是水彩画的基本技法之一，一般用于表现受光均匀的平面、颜色较深的墙面、物体的暗面以及造型的基本色相晕染、大面积天空的晕染等。表现方法一般是用水把颜色调和均匀，沿水平方向大面积运笔，由左向右，由上至下均匀运笔涂色，要求每笔颜色的饱和度要一致，用笔准确、快捷。可以通过此画法一遍一遍地上色来加深色彩，需要注意的是每一遍着色等都要前一遍颜色干透后进行。平涂时要把画板倾斜一定角度，以保证颜色均匀、画面平整。

步骤1：从画面顶端落笔，顺着一个方向运笔，画出第一笔颜色，注意笔里面的水分要饱满（图2-1）。

❖ 图 2-1

步骤2：保持画笔颜料的充足，第二笔稍微覆盖住第一笔颜色的边缘，均匀用力，每一层的边缘都积留颜料，避免断层（图2-2）。

小 知 识

画水彩时需把画板倾斜15°左右。

❖ 图　2-2

步骤3：重复步骤2，完成画面的平涂（图2-3和图2-4）。

❖ 图　2-3

❖ 图　2-4

2.1.2　退晕法

退晕法一般用于表现空间、天空，可表现出物体的远近关系，形成较强的透视效果。此技法类似于平涂法，先平涂一笔颜色，趁湿在其下方加水或加色运笔，使其逐渐变浅或加深，形成退晕的效果。也可以经过反复多次晕染，最后达到预期的由浅渐深、由冷渐暖的不同色相，达到冷暖退晕的效果。退晕法要求严谨、工整、准确、过渡均匀、渐变柔和，可用来深入刻画结构和细部，产生层次分明、色彩厚重的画面效果。

步骤1：着稍微深一点的色彩，从画面顶端落笔，顺着一个方向运笔，画出第一笔颜色，注意笔里面的水分要饱满（图2-5）。

❖图 2-5

步骤2：将第一笔色稍加水快速调和，注意画笔中颜料与水要饱和；第二笔覆盖住第一笔颜色的边缘，均匀用力，避免断层（图2-6）。

❖图 2-6

步骤 3：继续加水画第三笔，重复步骤 1 和步骤 2，完成画面的从浅到深的退晕（图 2-7 和图 2-8）。

❖ 图 2-7

❖ 图 2-8

2.1.3 叠加法

叠加法是在平涂法与退晕法的基础上，为了增加画面的韵味、取得特殊效果的一种技法。叠加法讲究用笔，可以使用一种颜色在需要晕染的部位按明暗光影分界，逐层叠加用色，取得同一色彩不同层面的变化效果。用笔可以流出叠加笔触的位置，产生多种深浅变化。或者叠加不同的颜色，利用水彩透明的性质，产生不同的色相或冷暖变化。

<div>
小知识

　　上色程序先浅后深、先远后近、预留高光。调色宜多不宜少，逐步加深。用色要耐心细致，必须等第一遍颜色完全干透后再进行第二次渲染。叠色次数不宜太多，三次左右为宜，重复次数太多颜色容易变灰。
</div>

同色叠加：用同一色彩在每一层底色干透后逐层叠加，可得到更深的颜色（图2-9）。

❖ 图 2-9

不同色叠加：用不同的颜色叠加，利用水彩的透明性产生新的色彩，叠色时注意选用色彩的色相与明度（图2-10）。

❖ 图 2-10

三原色叠加：利用三原色叠加，颜色要干净且水分充足，以保证叠加得到的颜色透明（图2-11）。

❖ 图 2-11

2.2 水彩画干、湿画法

1. 干画法

干画法是指直接在纸上作画的方法。深入塑造时，也要等前一遍颜色干透后再进行叠加。用干画法完成的作品，笔触与笔触之间的痕迹明显，轮廓清晰。根据作画时的步骤，干画法分为以下两种。

（1）分层画法：即每上一遍颜色，都要等前一遍颜色干透后再进行。着色时严格按照由浅入深的原则。由于每一层的颜色都非常薄，所以分层画法能充分发挥水彩颜料透明的特点，制造出明快、丰富的画面效果。常用来表现亮部或层次分明的景物（图2-12）。

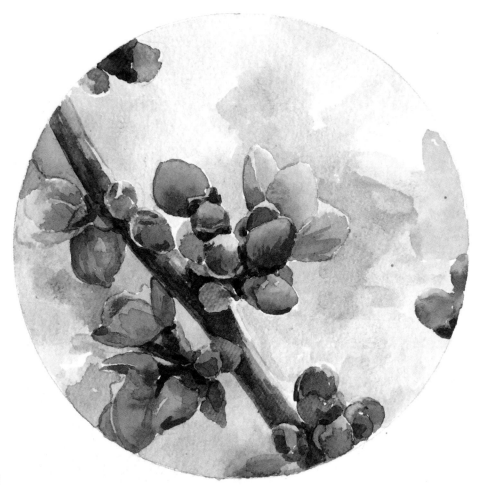

❖图 2-12

（2）留白法：即在刻画时，精心保留画面上最亮的一部分，留白不画，以达到强烈的对比效果（图2-13）。

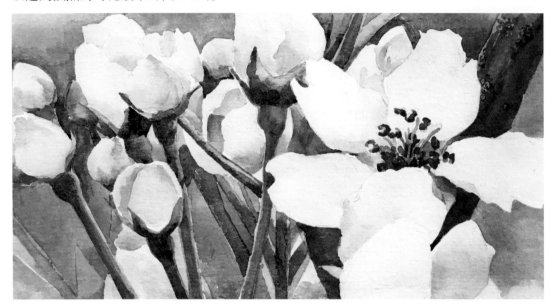

❖ 图 2-13

2. 湿画法

湿画法是在湿润的纸上或尚未干透的色层上，再上一遍色彩的作画方法。画面的色彩在未干时，相互流动，形成水色交融、湿润柔和的效果。湿画法更具有水彩的特性，适宜表现空灵朦胧、柔光倒影的意境。表现画面的大色调及远景、虚景时，湿画法最能胜任（图2-14）。

湿画法分为以下三种。

（1）湿叠法：在前一遍颜色未干时趁湿画上另一笔，使色与色之间自然渗透，融为一体。根据所需效果恰如其分地控制时间和水分是这一技巧的关键（图2-15和图2-16）。

❖ 图 2-14

❖图 2-15

❖图 2-16

❖图 2-17

（2）破色法：趁颜料尚未干，用大毛笔蘸满水，或者用滴管把大水滴滴在第一遍颜色的地方，用水破色。或浓或淡的颜色滴在湿度不同的底色上，形成生动、自然的效果（图 2-17~图 2-19）。

❖ 图 2-18

❖ 图 2-19

（3）湿接法：是指色与色之间的渗接，让含水相同的颜色在画面上
自然流动，使颜色相互浸润、渗透。通常先把纸用清水打湿再进行作画，
也可以将前遍已干的颜色小心刷湿，然后趁机衔接下一笔，或用蘸有清
水的笔在边界处横扫进行过渡连接（图 2-20~ 图 2-23）。

❖ 图 2-20

❖ 图 2-21

❖ 图　2-22（上）
❖ 图　2-23（下）

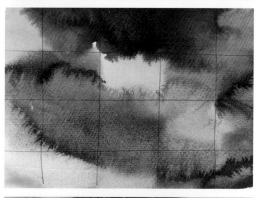

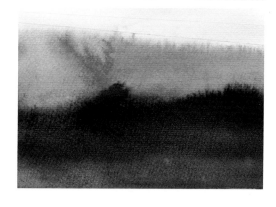

2.3 特殊表现技法

　　水彩画丰富多变的肌理效果主要依靠各种不同的工具材料来表现。不同的材料能产生独特的肌理效果。水彩画的工具材料包括四大类：纸（或类似于纸的画底）、笔、色以及水（或溶于水的其他媒介物）。对其加以"不择手段"地运用，可以制作出丰富的肌理效果。下面主要介绍部分水彩画肌理的制作技法。

1. 使用留白液

　　以 3 ∶ 1 的比例调和留白液与水的比例，调入一点颜色，使留白液能显露于纸面，然后用水彩颜料着色，等颜色干透后擦除留白液即可。

　　步骤1：铅笔起稿（图 2-24）。

　　步骤2：用留白液勾勒需要空出的部分（图 2-25）。

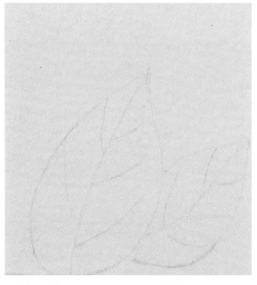

❖ 图 2-24

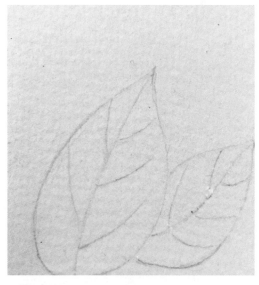

❖ 图 2-25

步骤3：将底色直接涂满画面（图 2-26）。

步骤4：把叶片单独上色（图 2-27）。

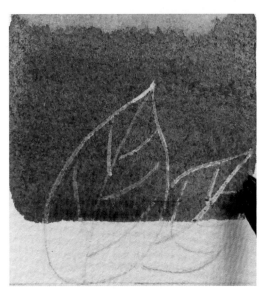

❖ 图 2-26

❖ 图 2-27

步骤5：画出叶片的深浅关系（图 2-28）。

步骤6：待画面干透后，用橡皮轻轻擦去留白液部分，漏出纸的白色（图 2-29）。

❖ 图 2-28

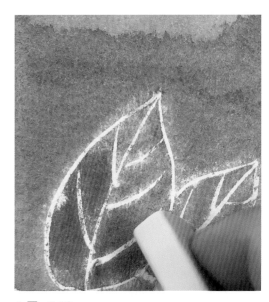

❖ 图 2-29

步骤7：完成画面（图 2-30）。

❖ 图　2-30

2. 撒盐或洗衣粉法

利用食盐吸收水分的特点，把细小的盐粒随意地撒在未干的画面上，盐粒吸收水分后，画面便留下大小不一、错落有致、朦朦胧胧的点或小块，给画面带来意想不到的奇异效果。撒盐法特别适合表现草地、雪景等（图 2-31~图 2-33）。

❖ 图 2-31

❖ 图 2-32

❖ 图 2-33

3. 滴色法

在已干或半干的画面上用笔或大刷子饱蘸颜料色浆，色彩随重力落在纸上而形成大小不一的色块或色点（图2-34~图2-37）。

❖ 图　2-34

❖ 图　2-35

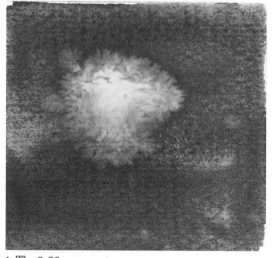

❖ 图　2-36

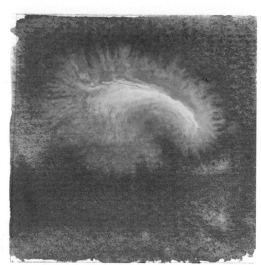

❖ 图　2-37

4. 喷洒法

分别在打湿和干燥的画纸上，轻弹蘸满蓝色颜料的画笔，颜料就会自然地垂落于画纸上，形成丰富的色点。越靠近笔头下方，肌理斑点越大。喷洒法多适用于静物画和风景画（图2-38和图2-39）。图2-40为先涂底色，然后进行喷洒的效果。

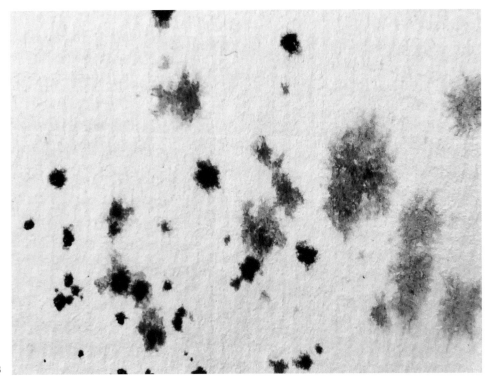

❖ 图 2-38

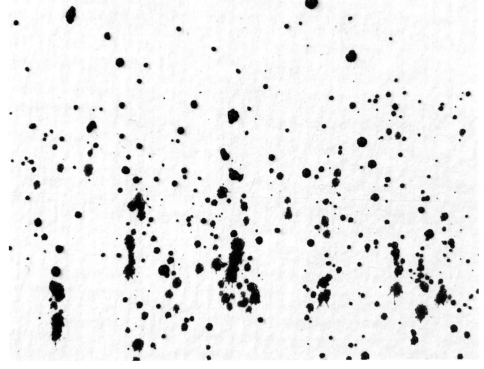

❖ 图 2-39

❖ 图 2-40

5. 洗色法

在颜色干透后，可以重新用清水溶解画面，描绘出新的形象。上色错误时，可用洗色法进行小面积修改（图 2-41）。

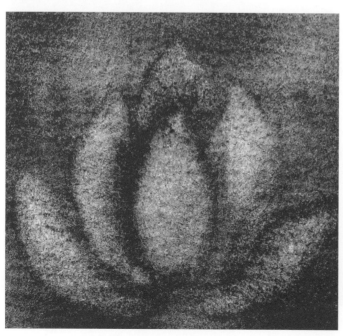

❖ 图 2-41

6. 刮色法

刮色法即在较干的画面上用小刀刮掉纸面，露出底色，产生特殊的留白效果（图2-42）。或者在画面未干时刮纸面，会刮出比纸上颜色重的肌理效果。刮色法经常用于风景画中的树枝与草地的表现（图2-43）。

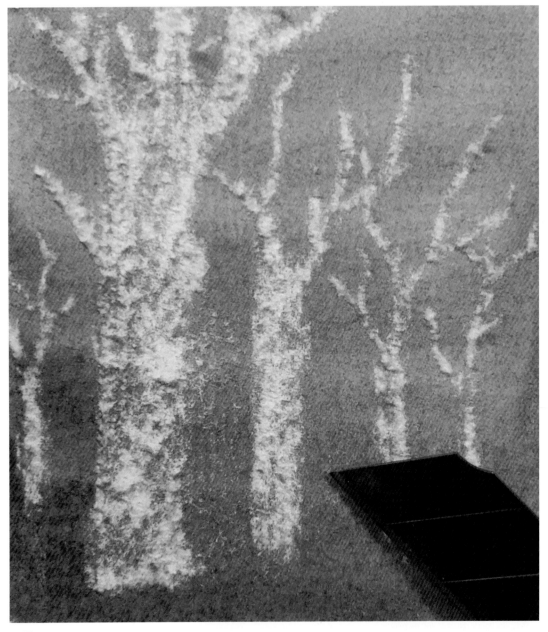

❖ 图 2-42

❖ 图 2-43

7. 滴水法

滴水法是在画面未干的时候滴清水，清水会冲开画面的颜色，形成斑点的效果（图2-44）。

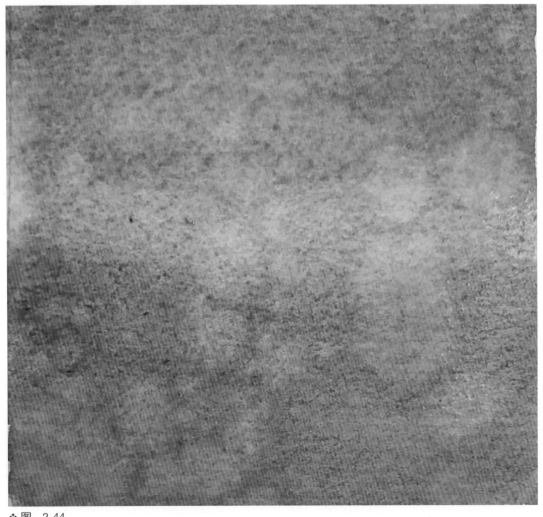

❖ 图 2-44

水彩画肌理是材料和水彩技法完美融合的结晶，是构筑水彩画审美语言的重要因素之一，是形成艺术家个人风格的重要因素。对肌理的不断创新和合理运用将成为水彩艺术发展的重要动力（图 2-45）。

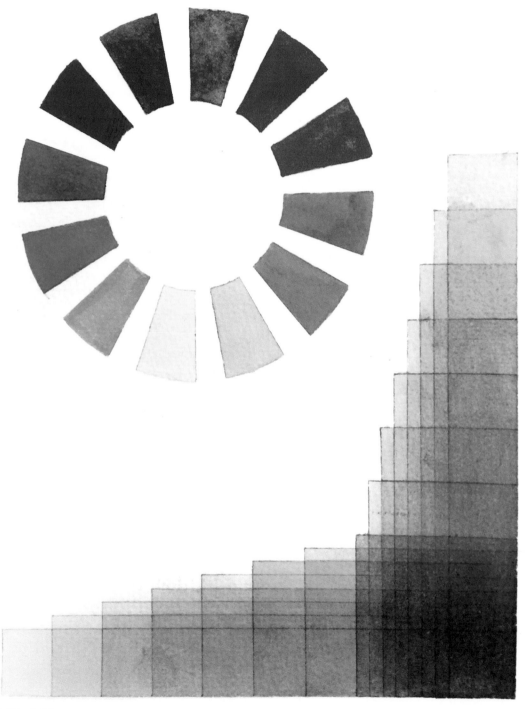

❖ 图 2-45

3 水彩画静物写生方法

3.1 水彩静物表现的基本方法

　　静物画可以表达一定的思想或抒发人们的情怀。对于初学水彩画的人来讲，静物写生更是必不可少的训练过程。

　　静物画的内容十分广泛，如花卉、瓜果、蔬菜、生活器物、劳动工具、书籍及小的工作、学习、生活场景等都可以作为静物画的题材。静物一般是可以摆放较长时间的器物，器物的造型、色彩都相对简单。初画静物时常将静物摆放在室内，因为室内的光线、色彩比较稳定、明确，便于我们认真分析、反复推敲，而且在形体、质感以及色彩的选择与组合上也比较自由，可繁可简，作画的时间也可长可短。水彩画静物写生训练，可以帮助初学者由简入繁、循序渐进地学习水彩画的表现技法，是初学者学习水彩画的重要路径和手段（图 3-1~图 3-3）。

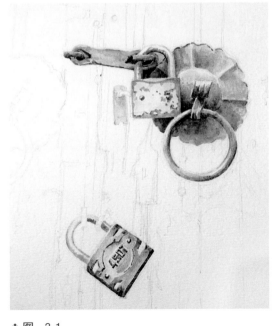

❖ 图　3-1

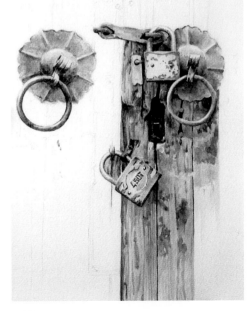

❖ 图　3-2

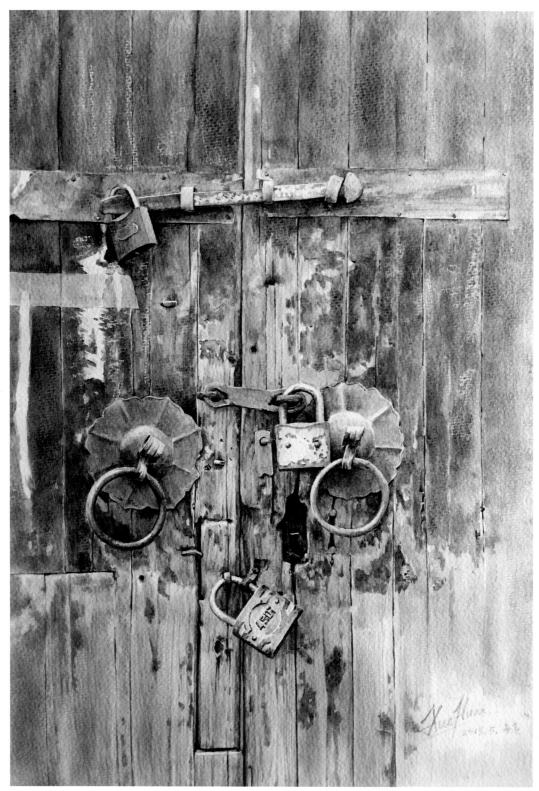

3.2　水彩静物画的要求

1.　正确处理主体与背景的关系

背景一般是指主体物后的台布、墙壁以及其他景物。背景处理得好坏，直接影响主体及作品的成败。

2.　质感的表现

静物除了有大小、形状、色彩特征之外，还有一个重要特征，即质地特征。它也是物象间相互区别的重要特征，因此在静物写生时切不可忽视。物体的质地感简称质感，是物体的重量、质地、肌理、受光情况和结构等因素的综合表现。

3.3　水彩静物单色练习

水量的控制是画好水彩的关键。初学者通过单色练习，能更加直接地感受在水彩画着色过程中每层水量及颜色明度的变化。图3-4为单色石膏体组合。

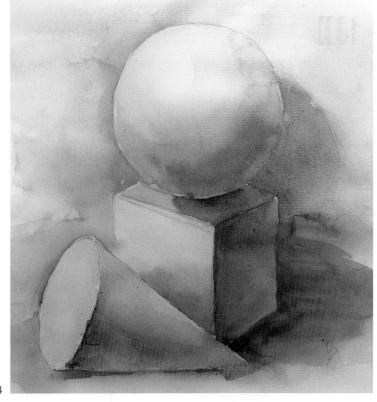

❖ 图　3-4

单色画需要先用铅笔起稿，再从浅色到深色逐层刻画，选用的单色最好是明度较低的色彩，以保证在暗部刻画时能达到相应的低明度。

矿泉水瓶单色练习见图 3-5。

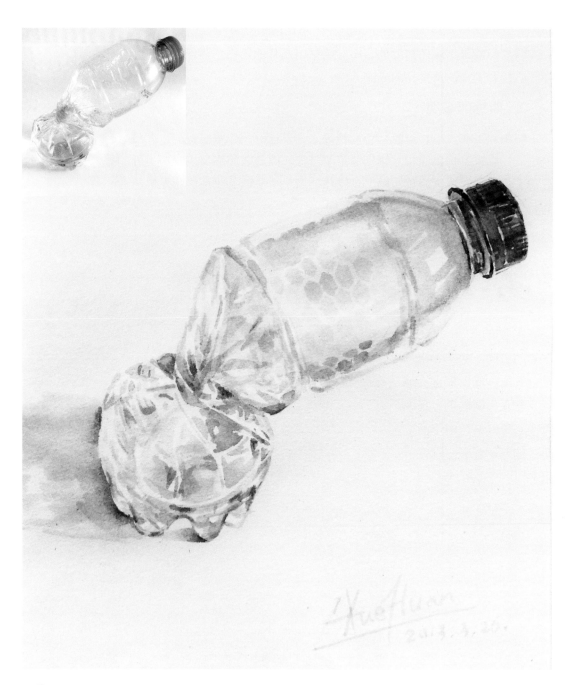

❖ 图 3-5

核桃单色练习步骤如下。

步骤1：铅笔起形较为重要，需要对细节进行具体的刻画。首先从视觉中心的核桃开始逐一刻画（图3-6和图3-7）。

❖ 图　3-6

❖ 图　3-7

步骤2：逐一刻画每一个核桃，注意近实远虚的关系，远处的核桃可适当减弱对比（图3-8）。

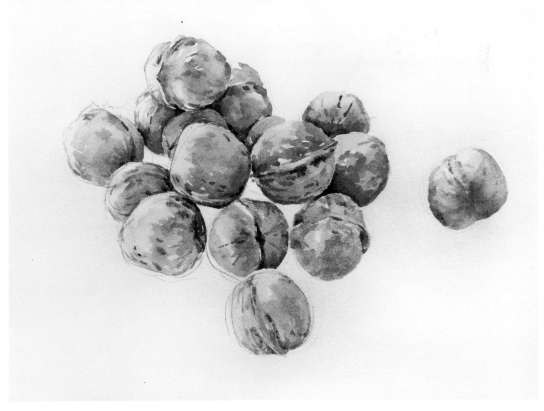

❖ 图　3-8

步骤 3：加上物体的投影关系，整体调整并完善画面（图 3-9）。

图 3-9

3.4 静物写生

3.4.1 整体铺色法

步骤1：用铅笔认真起稿，最好不用橡皮，先涂第一遍色。预先分析一下大体的色彩关系，从明度、纯度、冷暖等方面分析，找出画的层次，做到心中有数，然后开始着色。第一遍色不能过淡，抓住总的色彩印象及色感受即可（图3-10）。

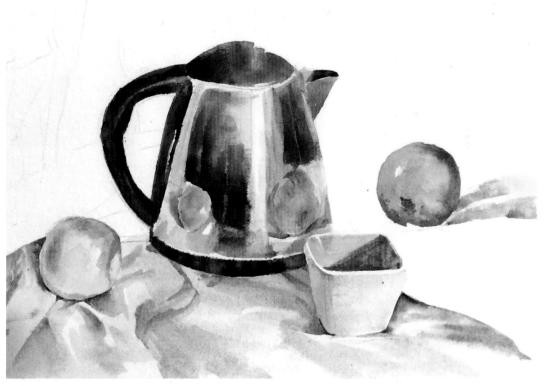

❖ 图 3-10

步骤2：第二遍色并非所有地方再加一遍色，应该保留第一遍色比较正确的部分。这一遍色用水适当减少，进一步塑造对象的体积关系与色彩关系，并力求准确。深入刻画、调整（图3-11）。

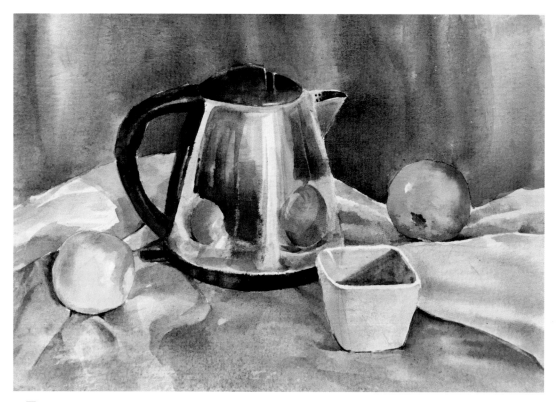

❖ 图　3-11

3.4.2　局部推着色法

在作画前要认真观察静物的特点并构图，用铅笔细致刻画静物的每一个重要细节，注意铅笔线要轻，尽量避免用橡皮擦拭，以免损坏画纸。画好形体后，可以从近景的物体逐一刻画（图3-12和图3-13）。

在上色的过程中应遵循从浅色到深色的原则，画出静物的细节后，加入背景色调并简单刻画背景，调整并完善画面（图3-14）。

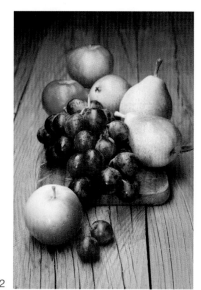

❖ 图　3-12

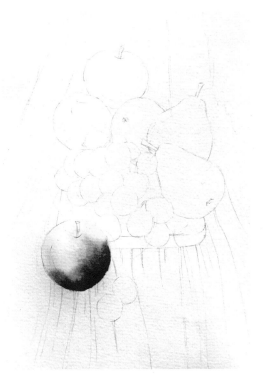
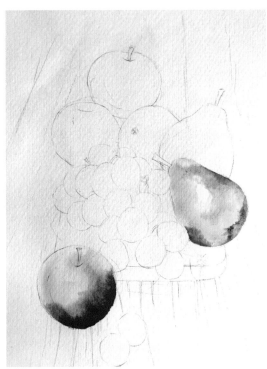

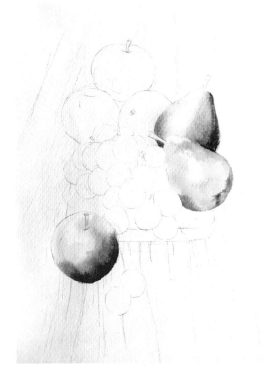
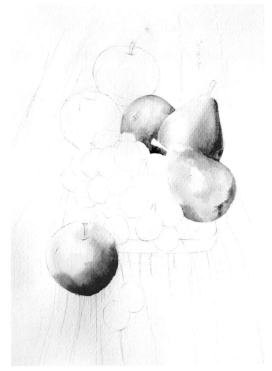

❖ 图　3-13

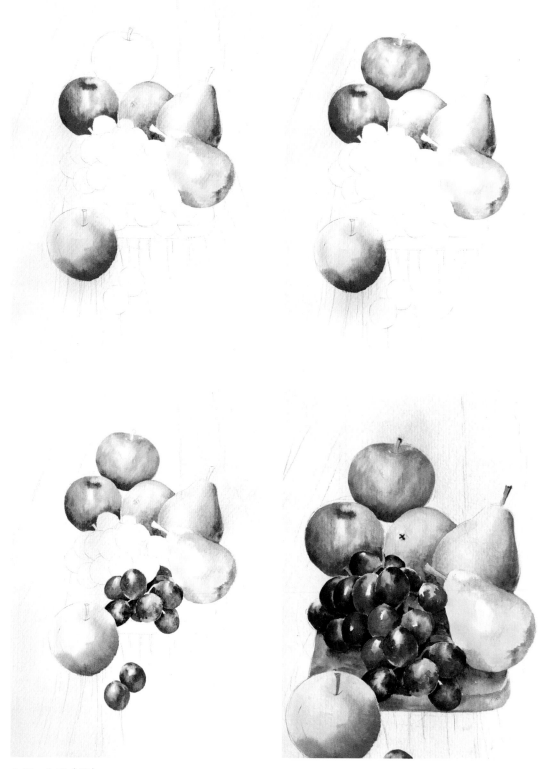

❖ 图 3-13（续）

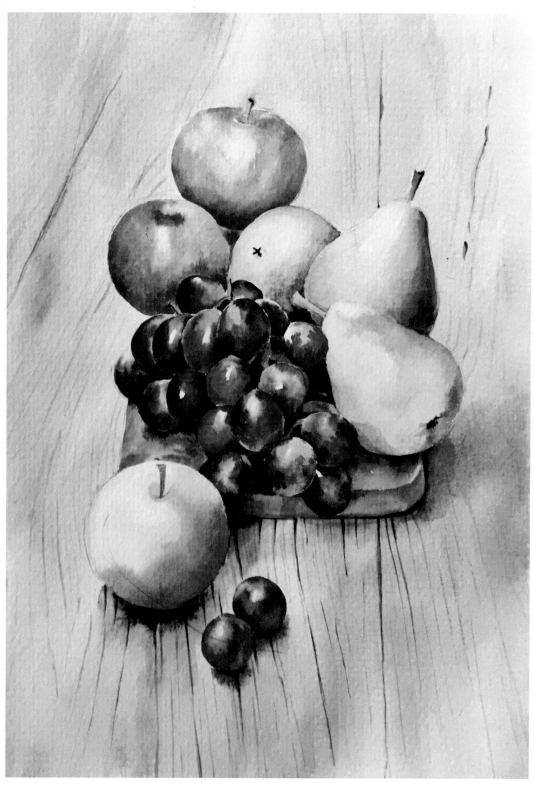

❖ 图 3-14

果盘写生的步骤如下。

步骤1：铅笔起形，从上至下逐一刻画，西瓜可选用深红色加水调和，与西瓜皮过渡的地方加入土黄色与柠黄色，待干后，画上瓜皮及花纹，基本一次成形，不用做过多修改（图3-15）。

步骤2：用步骤1的方法继续向下推画每一层的西瓜皮。继续画哈密瓜，哈密瓜的黄色以土黄色和中黄色为主。哈蜜瓜皮用深绿色与很少量的土黄色调和加入大量水调出（图3-16）。

❖ 图 3-15

❖ 图 3-16

步骤3：杏的颜色偏橙色，可用橙色与少量赭石调和画暗部。西兰花可用点彩的方式完成（图3-17）。

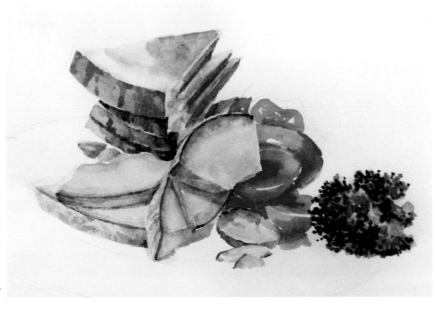

❖ 图 3-17

步骤 4：简单勾勒盘子的花纹，以突出水果的主体形象（图 3-18）。

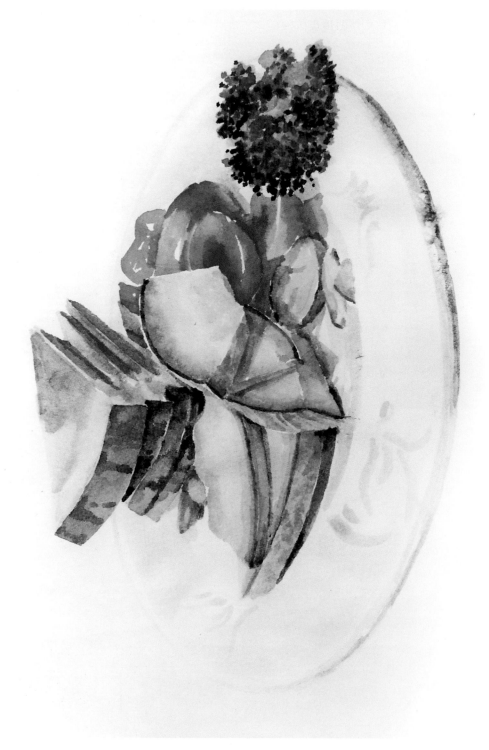

图 3-18

❖

汉堡写生的步骤如下。

步骤1：铅笔准确起形，从亮部开始刻画，芝麻部分用留白液流出（图3-19）。

❖ 图　3-19

步骤2：细致刻画汉堡每一层的食材，注意不同质感的表现（图3-20）。

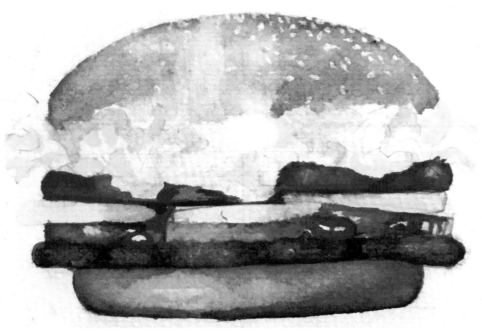

❖ 图　3-20

步骤 3：擦去留白液，调整，完成画面（图 3-21）。

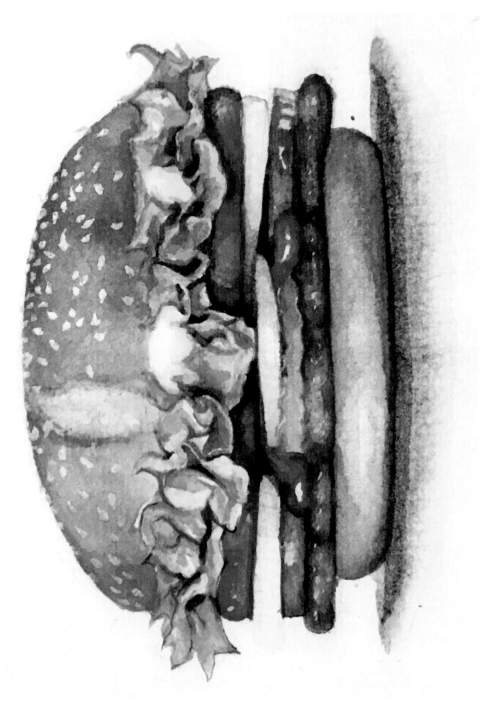

图 3-21

作 品 赏 析

水彩画静物写生作品见图 3-22~ 图 3-33。

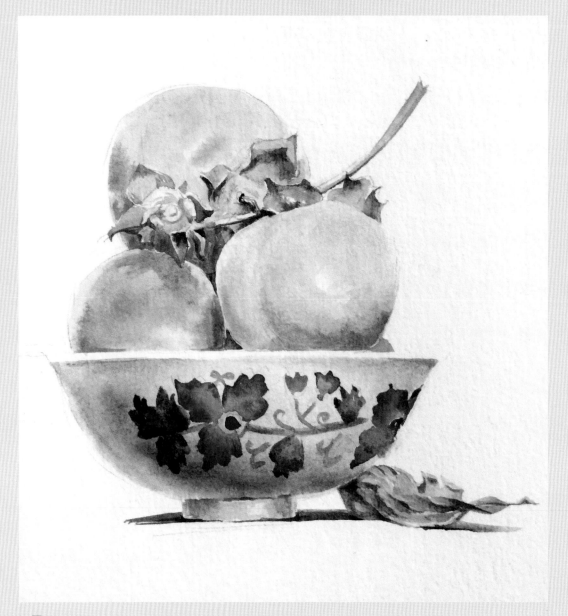

❖ 图　3-22

❖图　3-23

❖ 图 3-24

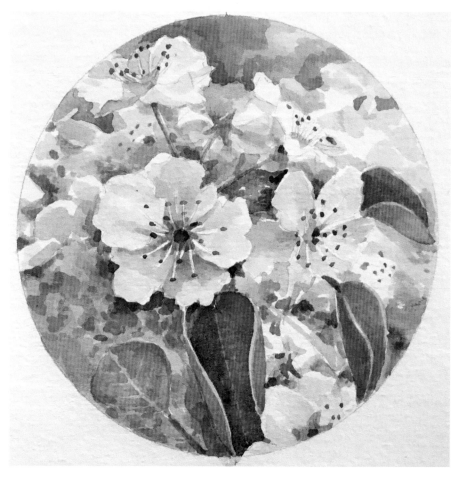

❖ 图 3-25

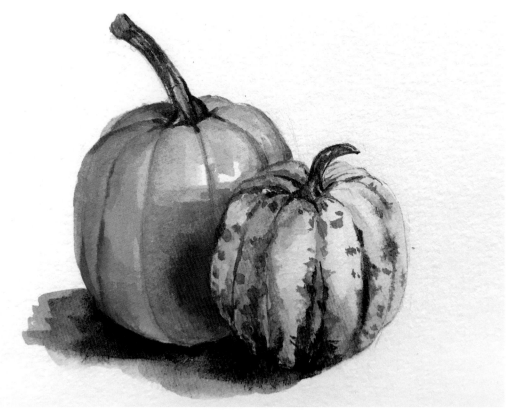

❖ 图 3-26

❖ 图 3-27

❖ 图 3-28

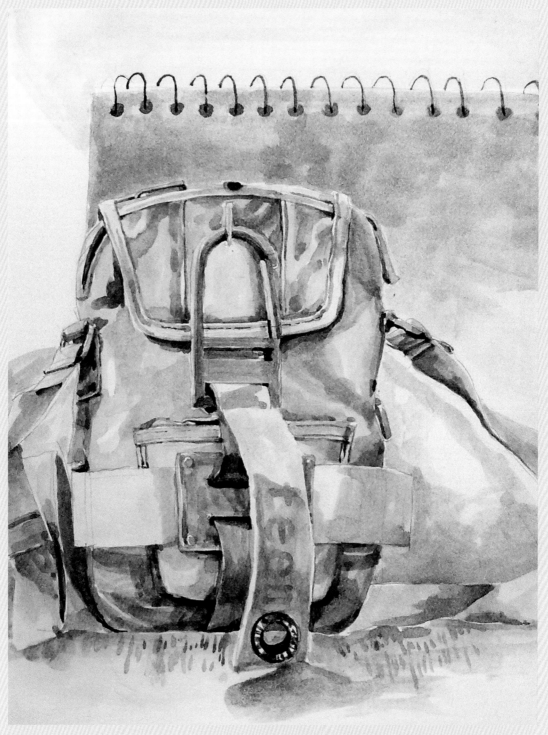

❖ 图 3-29

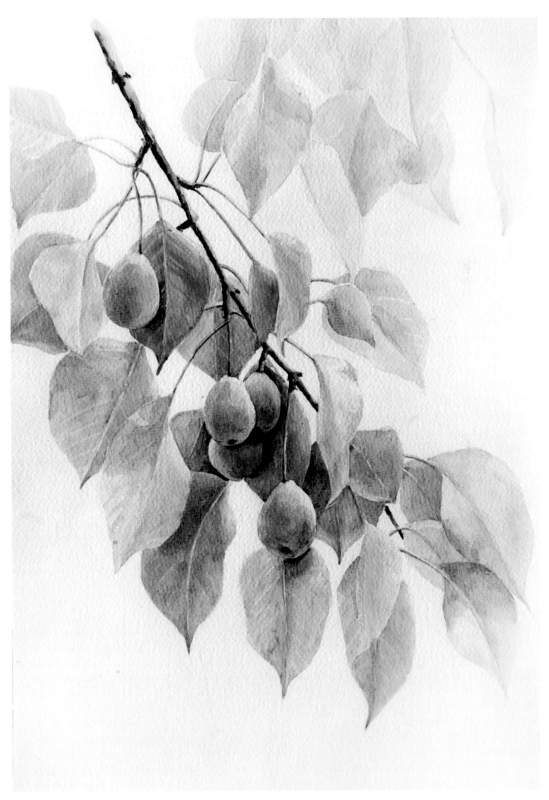

❖ 图 3-30

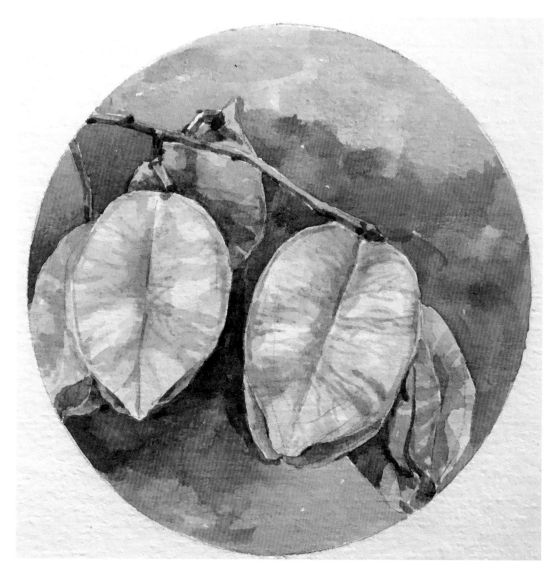

❖ 图 3-31

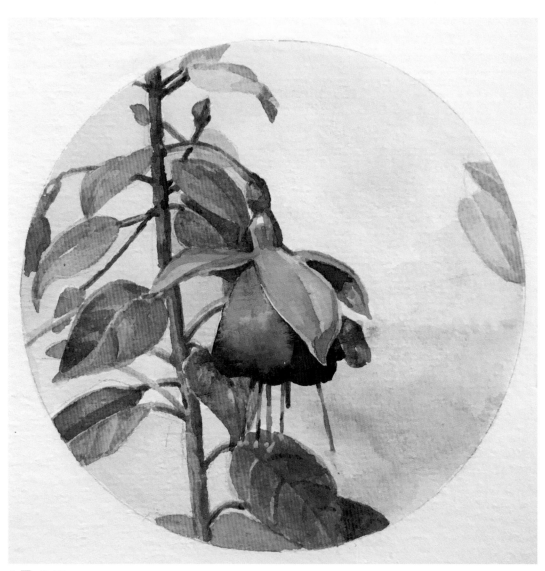

❖ 图　3-32

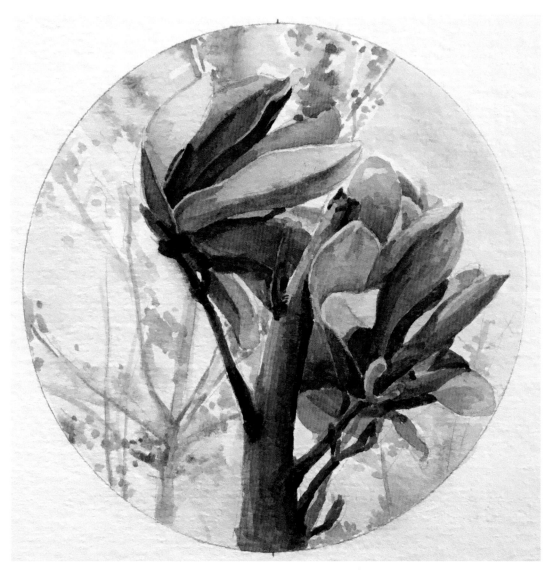

❖ 图 3-33

4 水彩风景画写生

4.1 水彩风景画的特点

　　水彩风景画始于德国、成熟于英国。早期水彩画大多以风景作为描绘的对象。在水彩画学习的过程中，风景画写生是学习和创作十分重要的环节。通过风景写生，我们可以体会和表现气象万千、光色变化强烈的自然风景，锻炼准确捕捉特定的时间、光线、季节和环境气氛的能力，这是其他的写生方式所无法取代的。

　　由于光线从早晨到傍晚变化得比较快，这就要求我们在画风景时不可能像在室内画静物那样慢慢地推敲，而是要迅速、准确地把握时间和光色的变化，这是锻炼我们对色彩的敏锐的观察能力与快速的表达能力（图 4-1）。

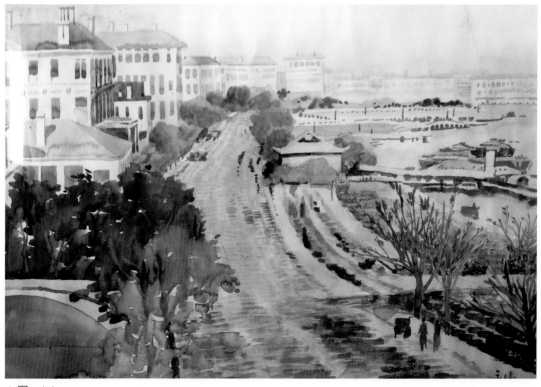

❖ 图　4-1

4.2 自然景物的选择

　　自然景物的选择要求我们具有审美判断能力和独特的艺术创作与表现的能力。因为即使面对同一景物，由于时间、季节的不同，或者经过不同的构思、提炼和选择，表现效果也会大相径庭。风景选择及构图是十分重要的。在选择所要表现的景物时，必须考虑到光线的变化，并做到心中有数，又要有明确的解决问题的办法。

　　在选择景物的过程中要注意空间关系的处理。空间关系主要是通过近景、中景和远景的不同关系体现的，它的表现形式主要是通过透视处理、虚实处理、色彩的对比处理等实现的。角度选择的好坏直接影响我们作画的情绪，构图的好坏甚至直接影响作品的成败。作画时我们要努力选择最典型、最易表现、最有意义、最有趣味的角度来画（图4-2）。

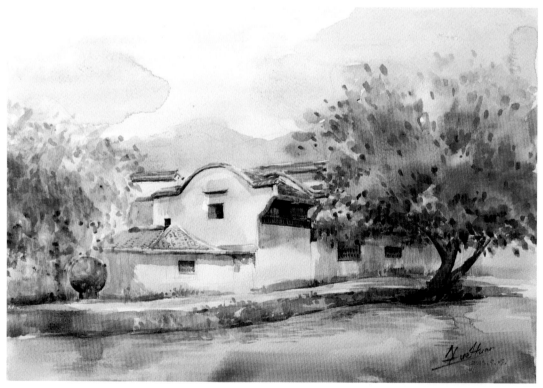

❖图　4-2

4.3　空间的处理方法

　　风景写生要体现景物的辽阔、深远的感觉，对于画面中空间层次的处理显得尤为重要。风景写生中的视平线和视角在一定的位置上有规律地变化，在写生时应遵循透视特征，即近大远小、近高远低等。

　　透视除了可以用数据、角度、形体衡量外，还有色彩透视。两块同样的颜色，由于与观察者的空间距离的不同，会使人产生不同的色彩感受。这种色彩的空间透视变化，也可以称其为色彩的空间结构变化。

　　在阳光的照射下，要对对象的明度变化有一个总体的把握，适当地进行整合与强调，能很好地增强画面的空间感。

　　在风景写生时，主次与虚实的刻画对画面空间关系的影响也很明显。远处的景物宜概括、简练；近处的景物宜准确、详细。应把精力主要放在对主体景物的刻画上，这样画面才显得有虚有实、主次分明（图 4-3）。

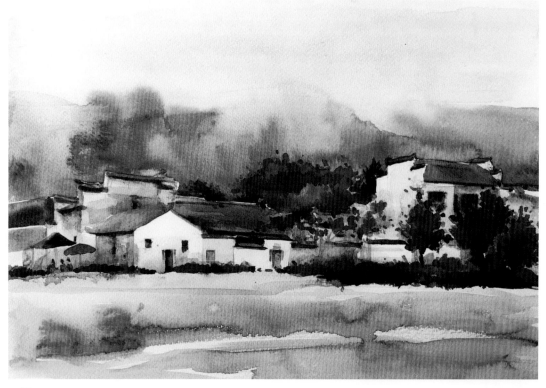

❖ 图　4-3

4.4 水彩画不同景物的表现方法

4.4.1 建筑物的表现

画城镇风景或建筑物的难度较大。一般建筑物在自然光线下，有十分明确的整体感和分明的轮廓。建筑物存在于环境中，能揭示建筑环境属性和地域特征。建筑物由于具有不同的形体结构形式、建材性质及肌理特征，会产生不同的审美反应。

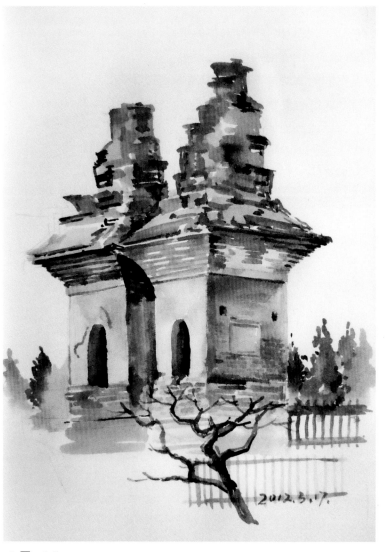

中国古代建筑对称、稳定、雄伟、庄重。一些中国式的园林，亭台楼阁，曲径通幽，而有东方情趣；乡村中的农舍茅屋，黑瓦白墙，具有简洁而朴素的田园风貌。各种不同的建筑物，在不同的环境配合与陪衬下，都可以富有意境与情调。如城市建筑与街道车辆、林荫道；水乡房屋与河道、航船、古桥；农舍与田野；渔村与海洋、船只、礁石、海滩等。图4-4所示为古代建筑水彩画。

❖ 图 4-4

现代的高层建筑，大都是垂直线条组成的方形或长方形，因此具有庄严的稳重感（图 4-5）。

❖ 图 4-5

建筑物写生需要注意以下几点。

（1）建筑物不管是一座或是一群，都要着眼于大的基本形体的美感与结构。要画准建筑物的透视关系。

（2）画建筑物不能只见门、窗、瓦、墙等局部的小效果，而忽视整体的大效果。

（3）在画建筑物时，要表现出它的稳定感和庄重感，而不能显得平面、轻薄。

（4）要仔细观察形成建筑物主体效果的各个形态的变化和组成建筑物中垂直的、平行的以及斜向的直线和曲线与体、面结合的情况。

（5）正确表现出各种建筑物的形体与色彩特征。如古建筑及园林中的亭台楼阁，一般都是屋顶大、屋角翘、屋身小、木结构，色彩多为沉着的红色调，具有古建筑物独特的美感（图4-6）。

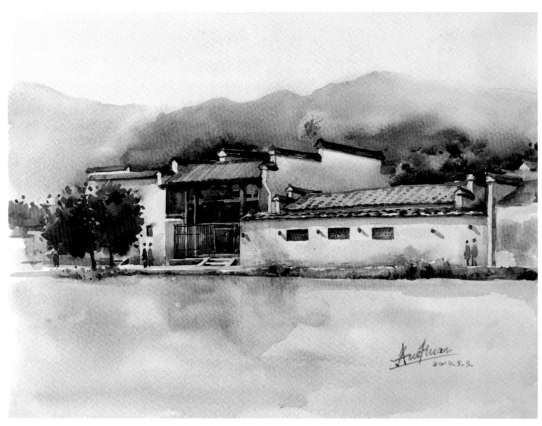

❖ 图　4-6

透视对于表现建筑物形体和空间的重要性是毋庸置疑的。画结构复杂的古老街道和建筑物时，透视就显得特别重要。在写生时，对这类以建筑物为主体的景色，应多花些时间，起稿准确、肯定，便于上色时有把握而不乱，从而把联结在一起的房屋群和小街的形象及深远感表现得充分而生动。

4.4.2　水的表现

海洋、湖泊、江河、池塘在风景画中是经常出现的。水的特性是流动、透明，给人以平面、深远的感觉。风景中水的颜色是最不固定的，它受气候、光线、环境和天色的影响而产生变化。

平静的水面如镜子，水中的倒影要根据表现对象的形来确定。水的颜色一般比较单纯，没什么变化，它的颜色主要是靠天空颜色的影响。天空蔚蓝，则水面碧蓝，天色灰暗乌云翻滚，则水面是铅灰色。平静水面的远近水色，也具有不同的明度与冷暖（图4-7）。

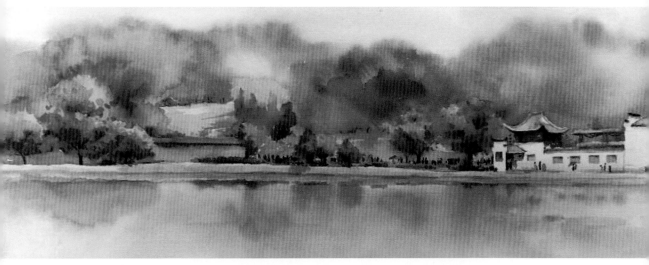

❖ 图　4-7

水中的倒影与实物有联系又有区别。倒影的表现，会增添景色的美感。平静清澈的水面如镜，倒影形象清晰；在微波的水中，倒影破碎，形体拉长；有风的天气和有急浪的水面，倒影不明确。景物倒影的色彩，与景物相比，要趋于单纯统一，多为中间调子，没有很深暗与明亮的色调，色调一般偏冷，对比弱，色纯度低，即冷、弱、灰（图4-8）。

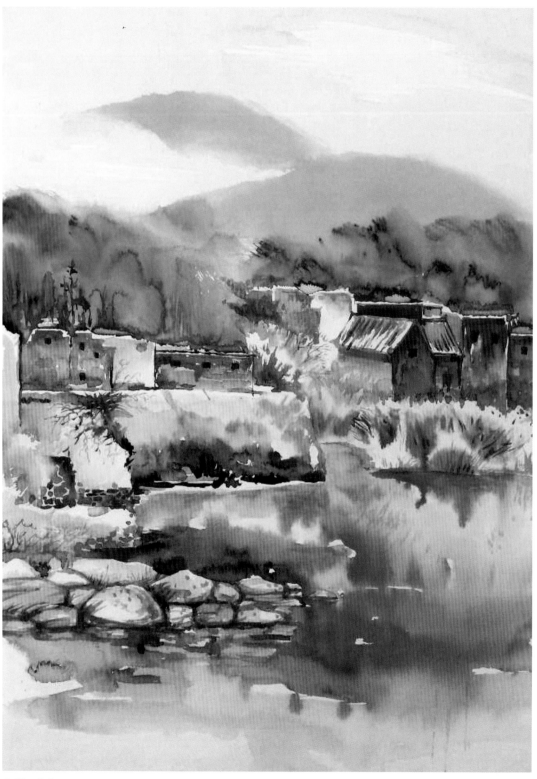

❖图 4-8

倒影用湿画法，颜色自然交接、融合，便会显出倒影的效果。平静水面的倒影，笔法横直并用，但要简练概括，自上至下的直向笔法，可以加强倒影的气势。也可以用弧形的笔势画出倒影概括单纯的形体，不必着眼于倒影的细节。水面有微波，会出现形体拉长的倒影，要用横向笔法。根据实物和水的具体情况，色彩一般较单一或有不太明显的冷暖变化（图4-9）。

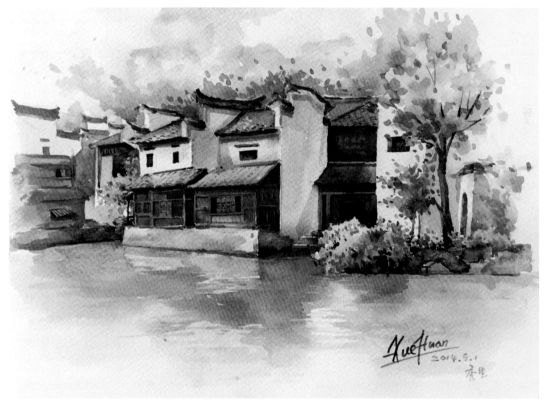

❖ 图 4-9

4.4.3 天空的表现

大多数画面视平线不高的建筑风景画，都会画到天空。天空是表现时间和气候的重要因素，天在画幅中产生舒展、深远、空旷的效果。天上的云彩和天色也千变万化，画中天色相同的情况极为少见，不同的天空色彩给人不同的情调和意境。天色是画幅中最远的色彩，要有深远的空间效果。晴天白云，使建筑物显露在强烈的光照下，耀眼夺目。蓝、青等色是画天色必不可少的颜料，当然它们是需要经过调配，使其符合实际的情况。但是，接近地面或远山的天色，总会带有偏暖的紫灰色倾向，所以天色在大多数情况下是上冷下暖，上暗下明的（图4-10）。

❖ 图 4-10

　　天色有时要画得单纯，有时要画得丰富，这取决于画面的整体效果和主题表现的需要。但在一般情况下，天空虽然在建筑画上占的面积较大，但天空是起陪衬作用的，不宜画得过于突出，过分渲染会失去深远的空间。画比较单纯的天色时，用色和笔法上要有变化，不可调好一个颜色，毫无变化地左右涂刷，以免导致画面效果显得单调与呆板。

　　画云时可以用渐变、接色等方法直接画出，留出云朵的形状或用纸巾擦拭出云朵（图 4-11~ 图 4-13）。

❖ 图　4-11

❖ 图　4-12

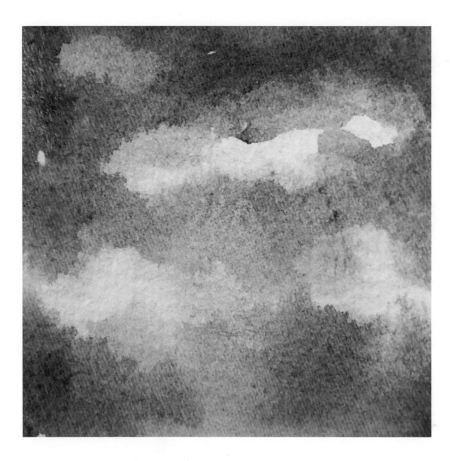

❖ 图　4-13

4.4.4　树的表现

　　树是自然景观中的重要内容，也是风景画中被经常选取的题材。画树是风景写生中一个较难解决的课题，树不仅有种类、结构、大小等区别，而且有季节和地域的变化，同时还有阴面与阳面之分。

1. 树的基本特征

　　树的特征以立体几何的形态可概括为球体、椭圆体、半球体、锥体、多球体、竖向多椭圆体、横向多椭圆体。

2. 树的形态结构

　　树干的形态有直立、弯曲、并立、丛生等。

　　树枝的形态有向上、向下、水平、下垂、向四周放射，向上下仰俯、向左右延伸、互相穿插等。

　　树枝的表皮也具有不同的特性，有的是鳞状，有的起翘，有的树四周长有似纱布的皮。

树叶有对生、互生、丛生三种，有向上、向下或向四周生长等形态。

树木都由枝、干、叶组成，不同的枝、干、叶可组合成不同的姿态。在写生时要对树木的形态进行归纳，找出其特征，并对它的形状、比例、结构、透视等关系进行总结（图 4-14 和图 4-15）。

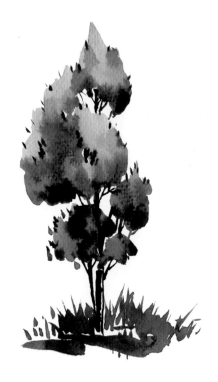
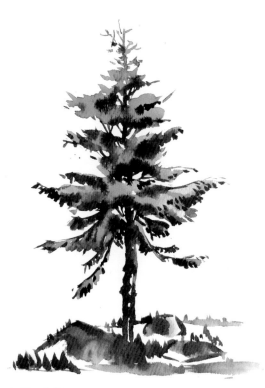

❖ 图 4-14

❖ 图 4-15

3. 树的观察及表现方法

近处的树写"形"，远处的树取"势"。从树的特征入手控制大形，把握细节。用色彩表现树时，近处的树画得要具体，色彩偏暖，枝叶可用小笔点，树枝要勾的巧而自然。要画出树的质感，需按树种的不同选择用笔。注意疏密、空间、虚实等关系，画出树的立体感。

画树丛要做到"乱中求整，繁中求简"，突出主体部分的树，其他的树可概括处理，远处的树只做陪衬对待。根据树丛近、中、远三度空间的变化进行虚实处理，也是表现空间感的一种方式。

画树的步骤如下。

步骤1：用浅黄绿色为树木整体平涂色彩（图4-16）

步骤2：明确光源，用草绿色叠加第二层固有色（图4-17）。

❖图　4-16

❖图　4-17

步骤3：叠加更深的绿色，画到暗部，表现树的立体感（图4-18）。

步骤4：加强明暗交界线和树叶团组下端的暗色（图4-19）。

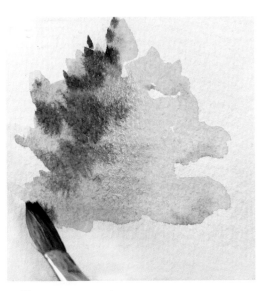

❖图　4-18

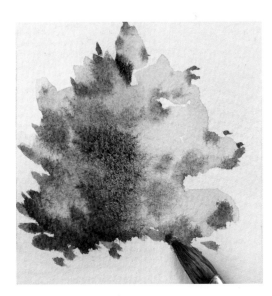

❖图　4-19

步骤5：加上树干，调整完成画面（图4-20）。

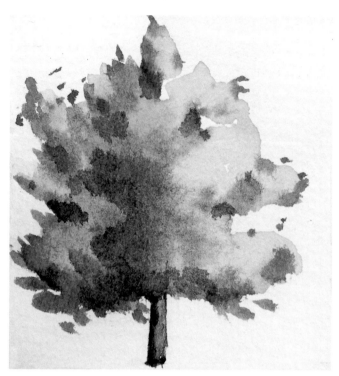

❖ 图 4-20

4.4.5 山的表现

在写生特定的环境中，山脉是配景中经常出现的内容，一般都作为远景，虽然不是主体物，但它可以体现空间，衬托前景，丰富色彩，起到加强主题表现的作用（图 4-21）。

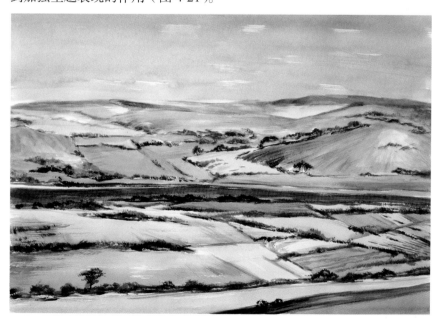

❖ 图 4-21

山在作为显要环境处理时，可刻画其立体感，山势外形形成连绵起伏的锯齿状，显示出远山形象的风貌和气势。建筑物切忌不可安置在两个山峰的中间，而应置于其中一座山峰制高点的一侧。山影响建筑物高度时，可主观把山压低，以突出建筑物（图4-22）。

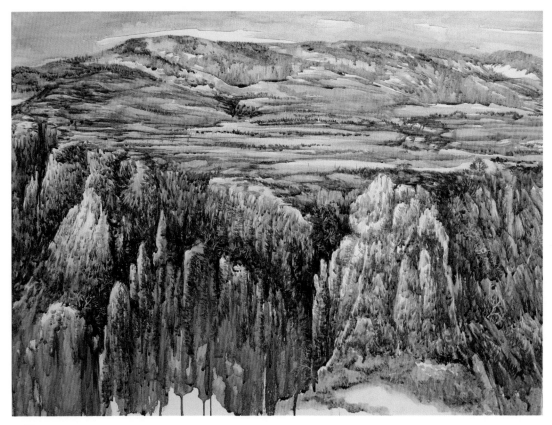

❖ 图 4-22

山的动势取决于山形的倾向，有直势、横势和曲动势，运笔时应遵循其势，并特别注意山与天交界处的虚实处理和山的运动节奏。用色上既要体现其厚重，又要体现其空灵，还要注意从山顶到山脚的不同色彩变化。

4.4.6 人物的表现

在建筑场景中人物虽然不是重点，但人物可以起到画龙点睛的作用，人物的色彩能补充画面色调，也能使画面生动，显示建筑物的尺度，暗示建筑物的功能以及烘托画面的气氛，因此，人物是必不可少的（图4-23）。

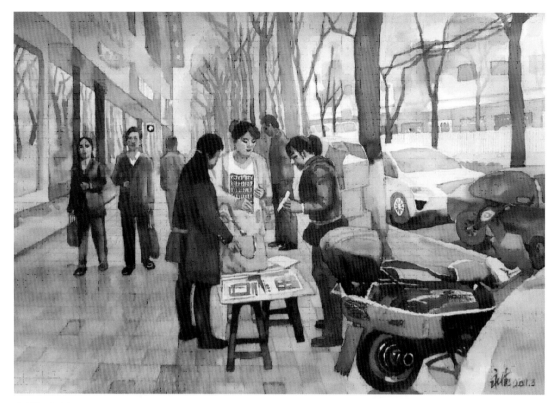

❖ 图 4-23

　　画人物可先把上身的颜色画好，再画四肢，根据比例再画头部，不要把头部画大，同时还要表明背面的发色或正面的脸色。重心是人体的重量中心，人的稳定感就表现在重心上。人体姿态不断变化的同时，重心也在不断变化，使人体处于平衡状态。人多的情况下，画双腿要画出动势，多观察人走动时双腿的变化特点。画腿不画脚是可以的，因为人物小，从比例上讲，脚的大小已是微不足道了。不画脚，在视觉上仍要感到它是存在的（图 4-24）。

　　人物的色彩完全由作者主观决定，实际对象的色彩只作参考。人物色彩要根据画面的总体需要来决定，可以与环境形成对比，也可以比较调和。一般人物的色彩，常画得鲜艳跳动，与整个画面形成对比，产生画龙点睛的效果，但也不能五颜六色，画得太花，失去协调统一感。人物色彩如要画得有变化，可以用不同纯度冷暖的同类色画两次（图 4-25）。

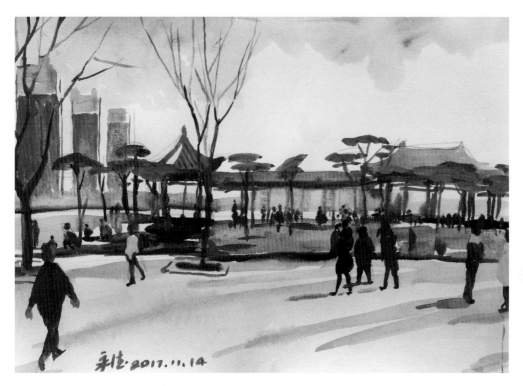

❖ 图 4-24

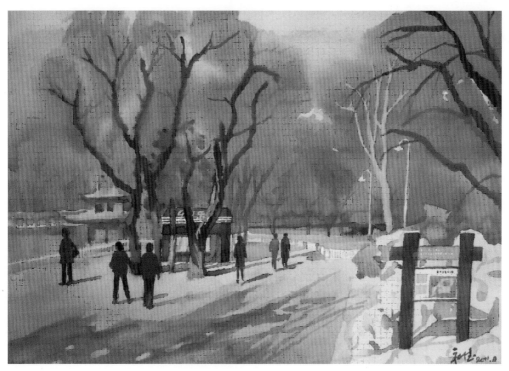

❖ 图 4-25

4.4.7 道路地面的表现

道路地面多为石子、石板等形象，因此在描绘时多用深色或浅色做平涂表现。有起伏的路面略加明暗处理，若是石子、石板路面则可以具体刻画。

在不同时间、气候的影响下，平淡无奇的路面能产生生动的形象（图4-26）。

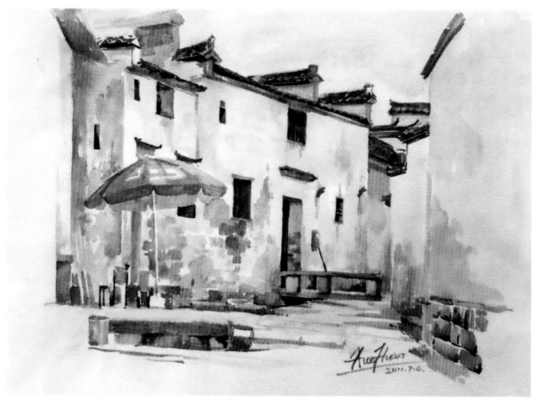

❖ 图 4-26

4.4.8 城市街道风景的表现

城市街道风景，从观察到表现，与乡村自然风景是相同的，只是在情调上人工味强些。街上的行人都要画得活，动态明朗，色彩跳跃、强烈，人物与建筑物比例要掌握好。对建筑物首先要用线画好透视及轮廓，街道上活动的人群不能先画，待周围环境涂完色后，尤其是马路的色彩涂完后再画，人物虽然小，但人物的动态要清楚、自然。

　　闹市街景，突出一个"闹"字。画的时候需注意建筑物上的广告、灯线及天线等，必须要用细笔画。有的电线要画得笔断意连，画出细劲儿来，这正好与大块建筑物形成强烈的对比。整个城市风景有闹也有静，有疏也有密，画的时候由上至下过渡画，即先画天空，再画建筑物，街上的行人要到最后时生动地点出来。

　　一幅建筑写生风景画，必须要求真实，生活气息浓厚，应选取能引起人们美好联想的景色。不要一味地追求形式上的新奇，不能把生活中真实的形象扭曲了。只有所描绘的风景画深深扎在人们的心中，被人们所理解，才是永生的艺术。

　　街景表现（图4-27）的步骤如下。

❖ 图　4-27

步骤1：从所选角度的视觉中心开始起笔，逐步推移（图4-28）。

❖ 图 4-28

步骤2：先着手画画面的左半部分（图4-29）。

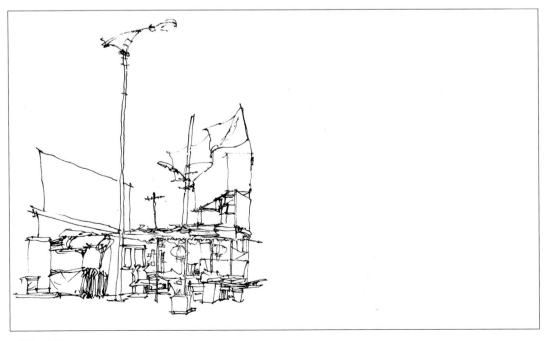

❖ 图 4-29

步骤3：推移至画面的右半部分（图4-30）。

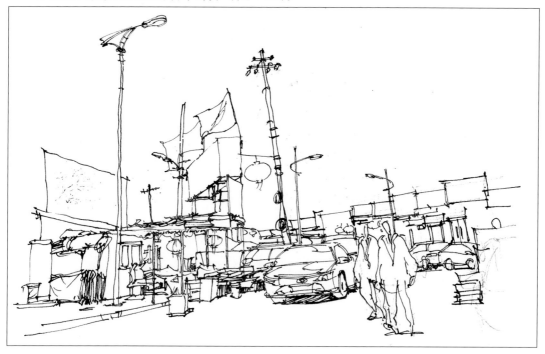

❖ 图 4-30

步骤4：整体完善细节，处理画面（图4-31）。

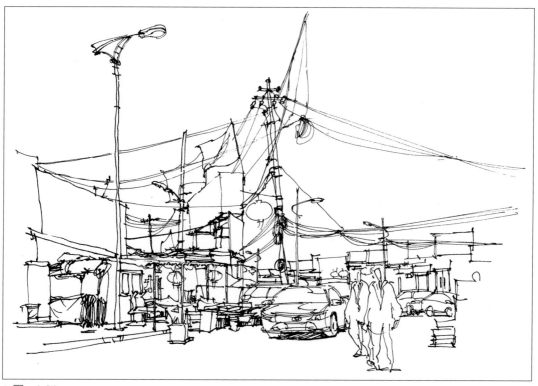

❖ 图 4-31

步骤5：水彩设色，完成（图4-32）。

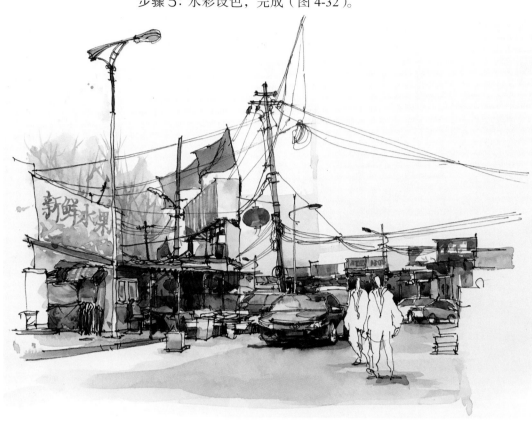

❖ 图 4-32

4.5 水彩风景画写生步骤

　　水彩风景画写生的练习应先从简单风景的描绘入手，有重点地练习，循序渐进。把室外所看到的建筑、天空、树木、山川等，分别描写，每种特质详细分析，力求掌握每种画法。然后再描写完整的画面，达到事半功倍的效果。

1. 示例1

　　步骤1：起稿（图4-33）。选择最佳作画角度构图，用铅笔或单色勾画出不同层次的基本位置，确定主要表现对象的外轮廓和结构特征，注意处理画面的主次关系及景物的形体、结构、比例的设置。

❖ 图　4-33

　　步骤 2：铺大体色（图 4-34）。为了掌握好整体的色彩关系，以最大的色块为起点，快速用大笔淡色确定画面的色调关系。

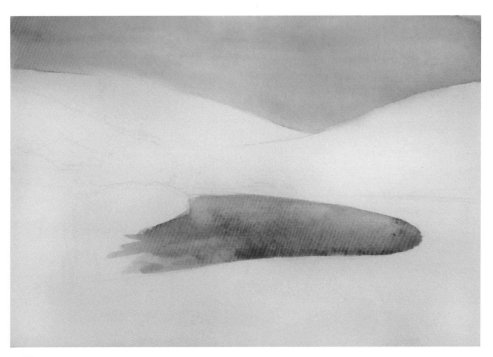

❖ 图　4-34

步骤3：深入刻画（图4-35）。逐步刻画景物的细部和质感，在画面逐步深入的过程中，用干湿结合画法把风景中的主体部分画得充分、肯定。并用各种技巧去刻画和修正，使其成为画面中最精彩的部分。

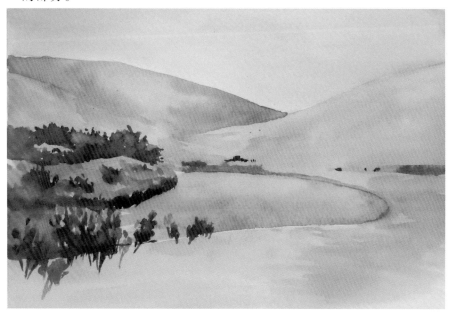

❖ 图 4-35

步骤4：整体调整（图4-36）。这个阶段以观察、比较为主，将画面中琐碎凌乱的部分进行处理，去掉多余的部分，使整体协调统一，并努力保持最初的色彩感觉。

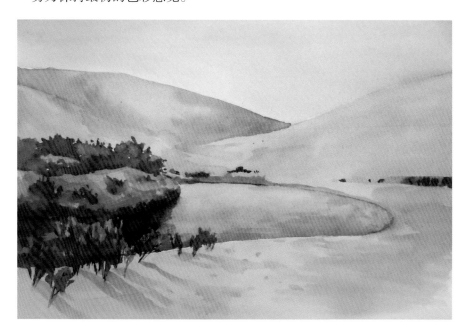

❖ 图 4-36

2. 示例 2

步骤 1：选景构图后用铅笔详细刻画建筑结构与形体，从背景入手，整体着色（图 4-37 和图 4-38）。

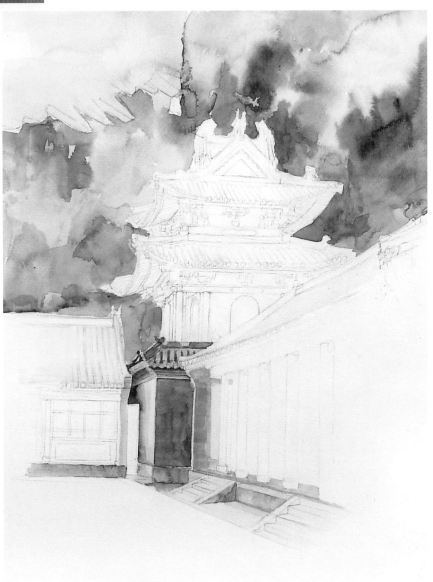

❖ 图 4-38

步骤 2：逐步刻画建筑物细节（图 4-39）。

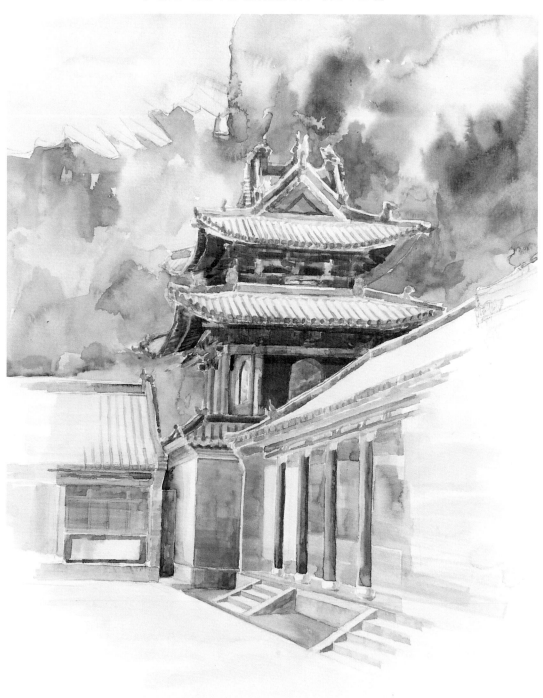

❖ 图　4-39

步骤3：细节刻画之后，进行画面的整体调整，完成作品（图4-40）。

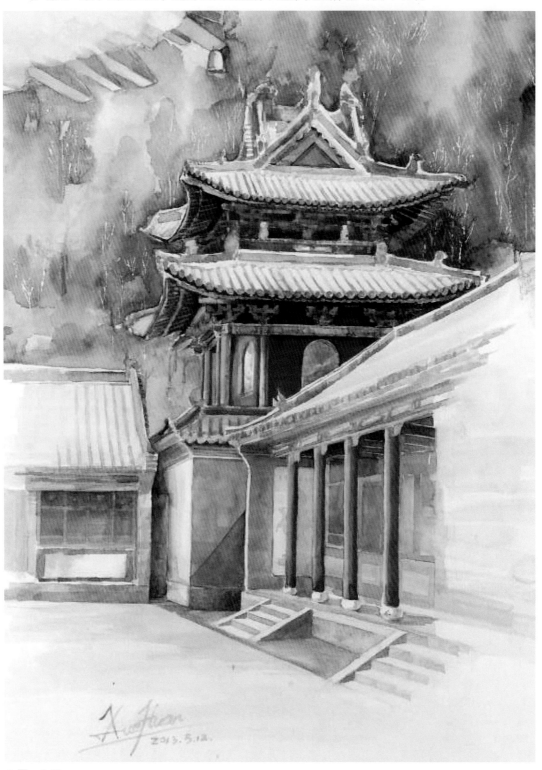

❖ 图 4-40

作品赏析

水彩风景画写生作品见图 4-41～图 4-45。

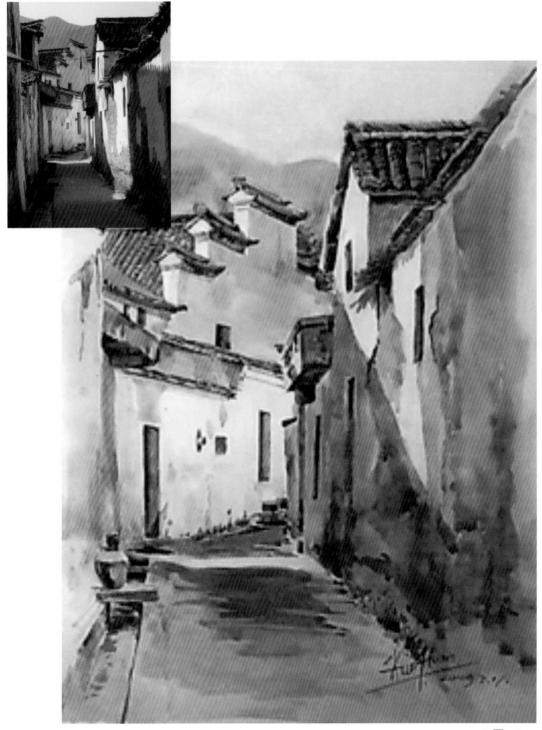

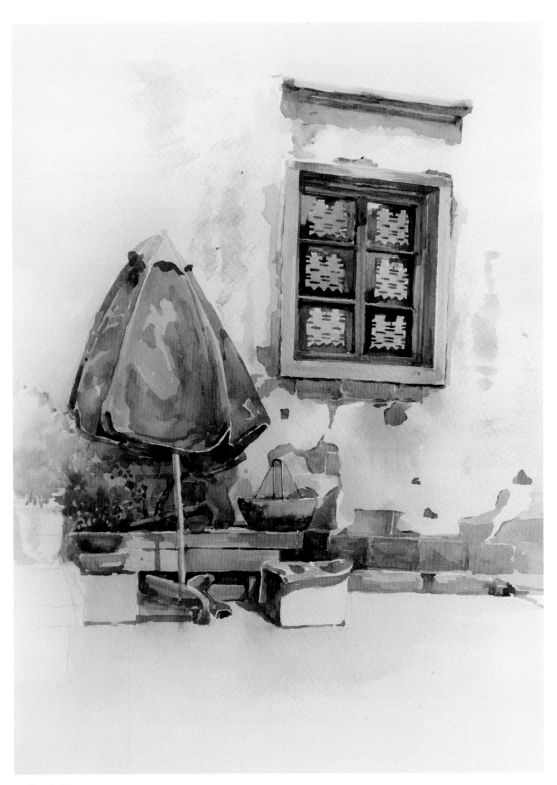

❖ 图 4-42

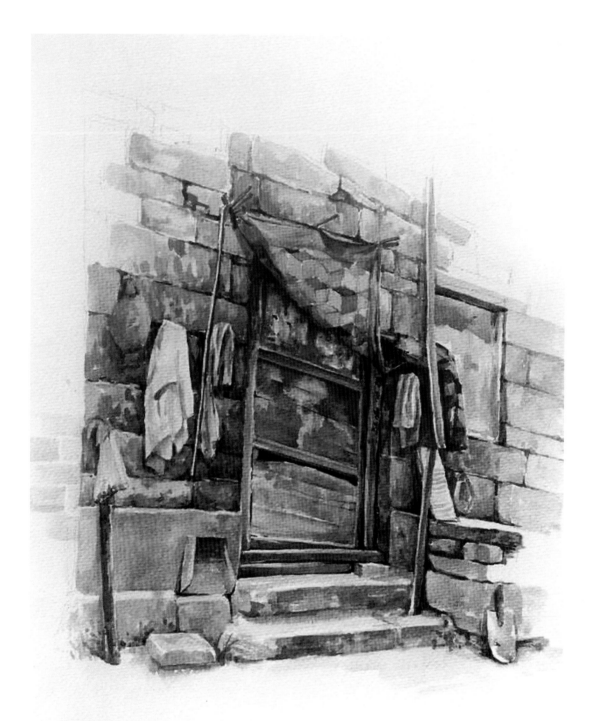

❖ 图 4-43

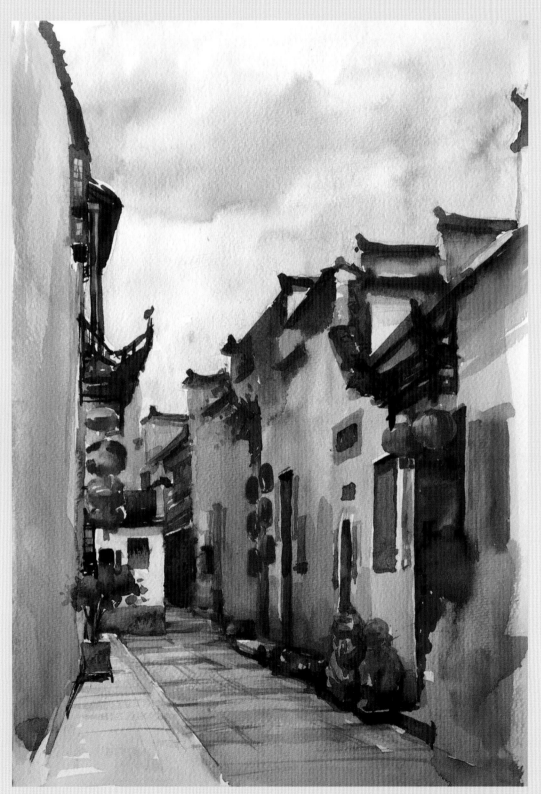

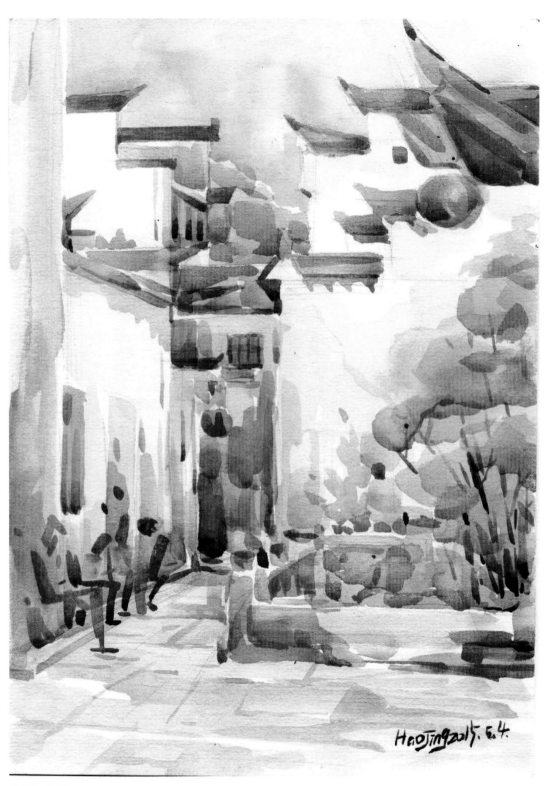

❖ 图 4-45

5 建筑风景写生钢笔淡彩表现

钢笔淡彩这一表现形式经常被建筑师、环境艺术设计师以及其他美术工作者应用，较快速地记录生活场景、建筑造型及建筑场景，易于设计思维的表达。

钢笔淡彩是以钢笔线条为主，色彩为辅来烘托气氛，其线纤细、色清丽，使画面独具韵味。钢笔淡彩是线条与色彩结合的完美再现，其表现手法多变。

5.1 钢笔淡彩的多种表现方法

5.1.1 钢笔线条与水彩结合

水彩的特点是色彩透明、淡雅、层次分明，适合表现结构复杂、色彩丰富的空间环境。水彩作画工具携带方便、表现快捷。表现时可用专用水彩纸，也可用不同属性的纸张。使用的墨水不可用水溶的，否则会影响效果（图 5-1）。

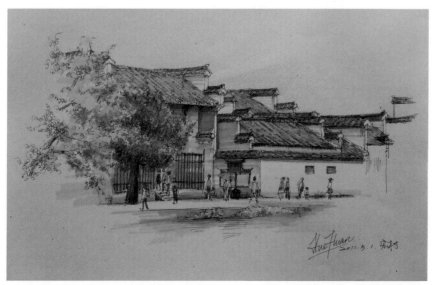

❖ 图 5-1

5.1.2 钢笔线条与彩色铅笔结合

彩色铅笔的绘画方法同铅笔素描一样，可以结合水彩表现，也可以使用水性马克笔溶解彩铅的色彩，这样会产生奇异的效果。因为彩色铅笔上色较为费时，所以经常使用点染的方法突出被表现物的色彩（图 5-2）。

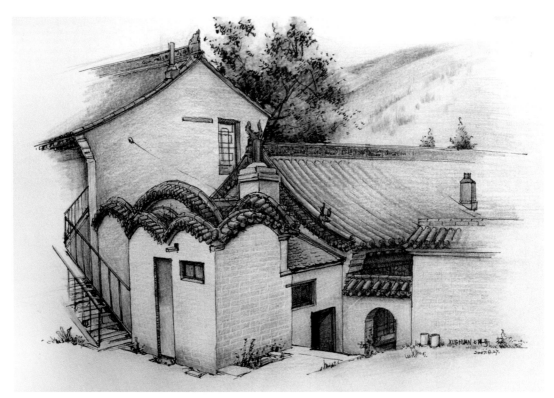

❖图 5-2

5.2 钢笔淡彩的表现步骤

5.2.1 钢笔线条与水彩结合速写的表现步骤

钢笔淡彩与水彩结合表现可用两种方法，一种是先上色后勾线；另一种是先勾线后上色。

1. 示例 1

步骤 1：先用铅笔画出景物的位置（图 5-3），整体观察，局部起笔，画出建筑的体积轮廓、比例、透视，从而确定画面的构图（图 5-4）。

❖ 图 5-3

❖ 图 5-4

步骤2：用钢笔进行细致的刻画，在细致的刻画的过程中，注意对建筑场景中结构的表现及穿插（图5-5）。

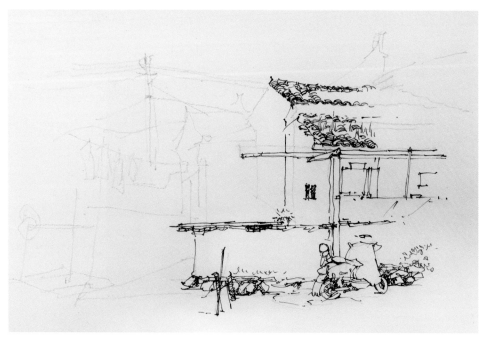

❖ 图 5-5

步骤3：对建筑配景和配景建筑物进行表现，建筑与配景之间的透视与衔接是建筑风景写生中较难把握的地方（图5-6）。

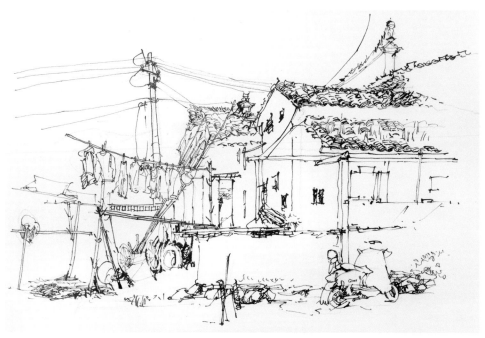

❖ 图 5-6

步骤4：注意画面黑白关系的进一步加强，刻画形体要近实远虚，表现明暗阴影与结构的排线要主次分明、疏密有致。可以用钢笔线条充分表现出静物之间的素描关系（图5-7）。

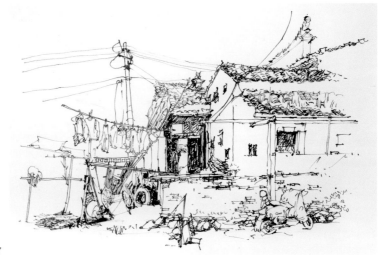

❖ 图 5-7

步骤5：用水彩画的湿画法从浅色部分开始着色，表现主体景物，注意细部刻画，亮面留白，给远景的建筑及配景以淡淡的色彩关系，从而确立画面的主题色彩，逐步完成画面。对画面进行调整、完善画面，处理好近景、中景、远景的关系；处理好色彩的冷暖及对比关系等（图5-8）。

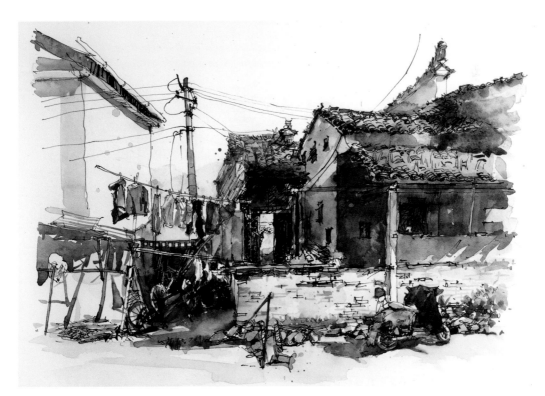

❖ 图 5-8

2. 示例2（图5-9）

步骤1：安排构图，铅笔起稿（图5-10）。

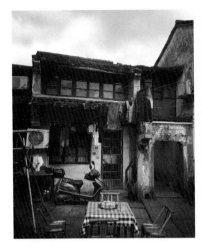

❖ 图 5-9

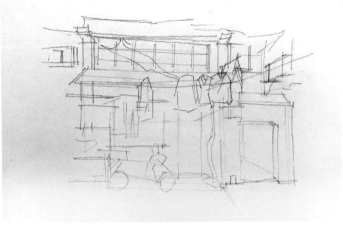

❖ 图 5-10

步骤2：逐步完成建筑风景写生的钢笔表现部分，进行细节表现（图5-11）。

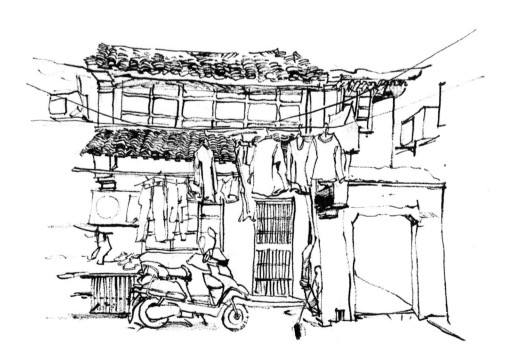

❖ 图 5-11

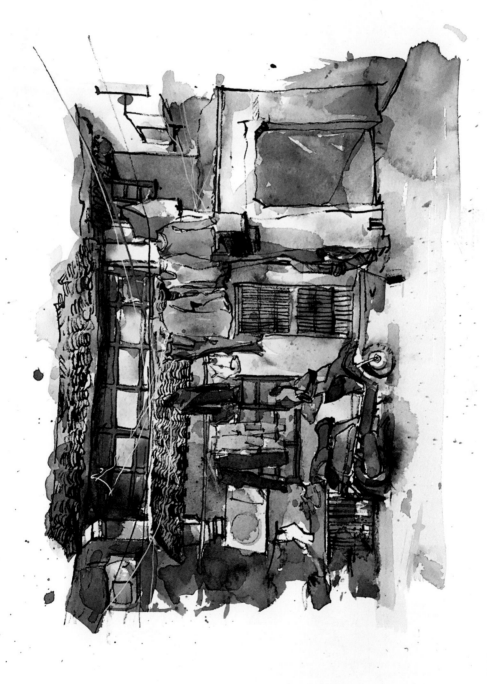

步骤 3：水彩颜色做淡彩处理，调整并完成画面（图 5-12）。

图 5-12

❖ 图 5-13

3. 示例 3

步骤1：钢笔快速速写（图5-13和图5-14）。

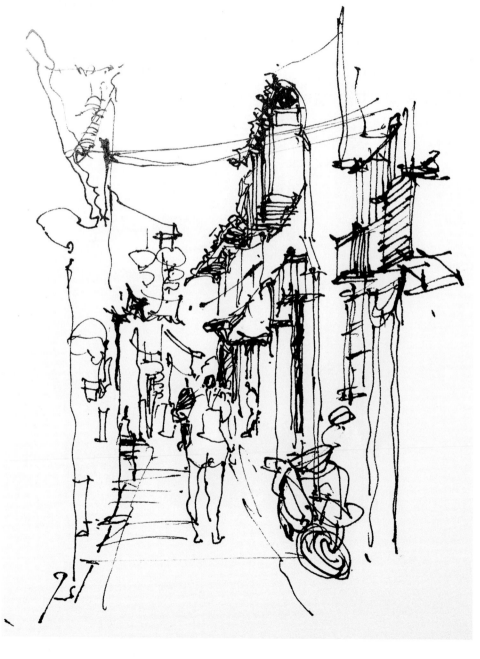

❖ 图 5-14

步骤 2：添加淡彩效果（图 5-15）。

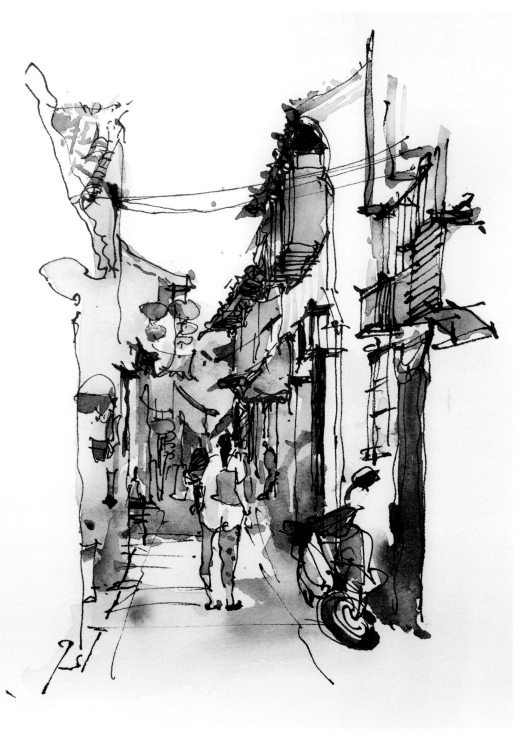

❖ 图 5-15

作品赏析

建筑风景写生钢笔淡彩表现作品见图 5-16~图 5-18。

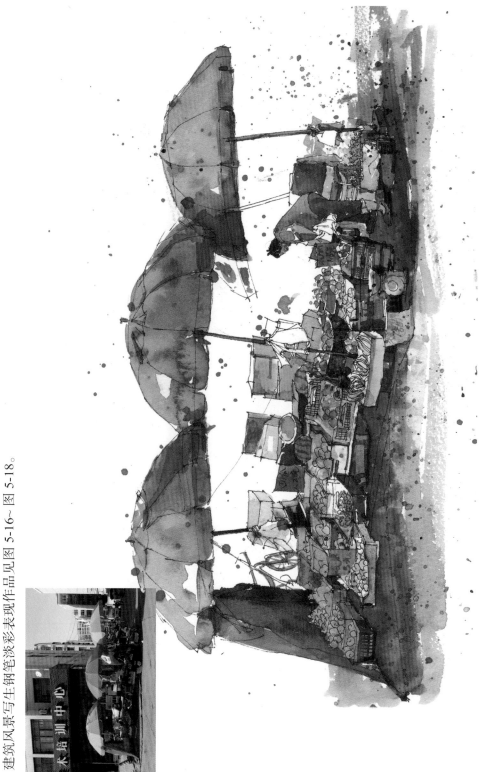

❖ 图 5-16

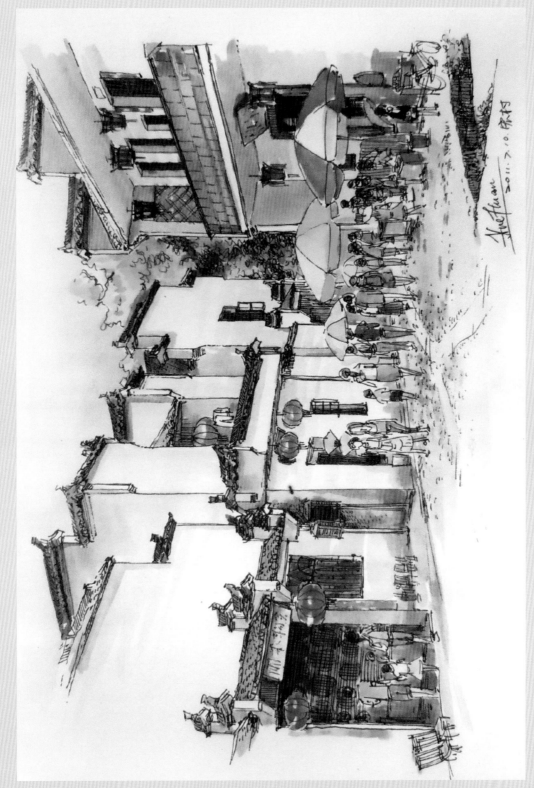

图 5-17

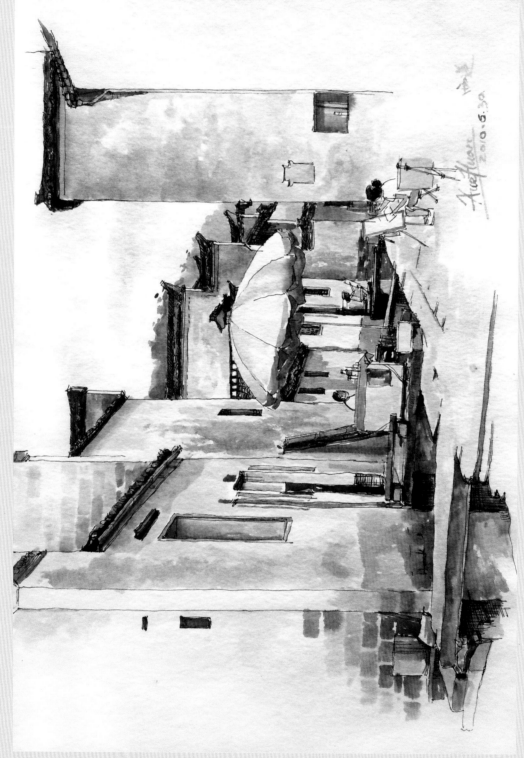

5.2.2 钢笔线条与彩色铅笔结合速写的表现步骤

1. 示例1

步骤1: 整体观察，确定对表现对象的初步构想。这时便可以从局部入手，从上到下，从左到右，用线勾画出主体建筑物的轮廓及透视，并确定好无形的视平线及消失点。画的过程中随时构思下一步要画的位置，将构图表现清楚，线条之间不可重复（图5-20）。

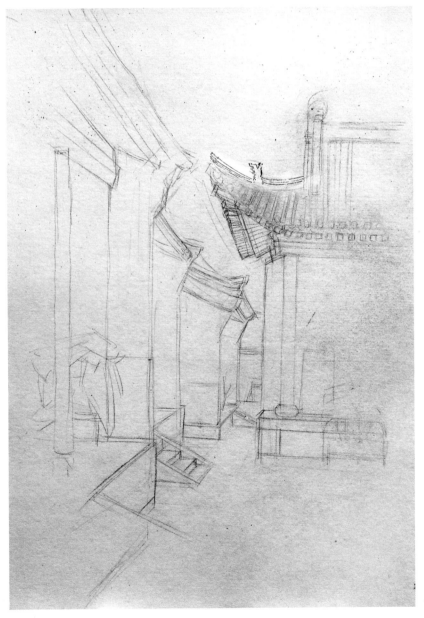

❖ 图 5-20

步骤 2：用钢笔线条进行细致刻画，这一步要确立对建筑整体的表现，认真刻画建筑的结构及穿插关系，调整景物的远近虚实和疏密关系（图 5-21）。

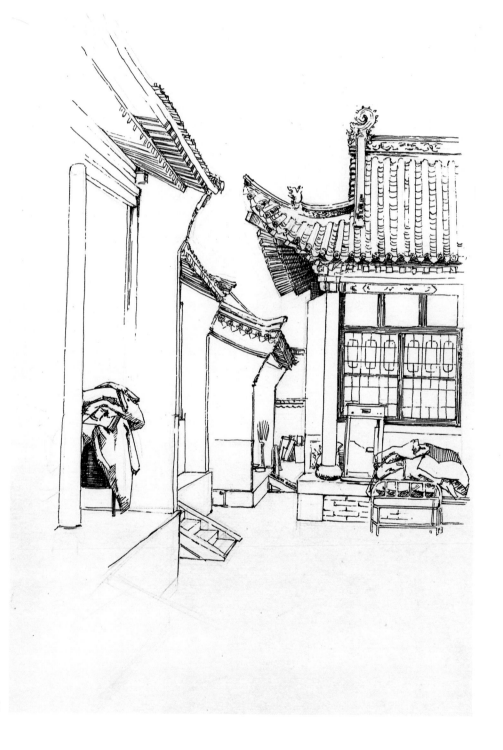

❖ 图 5-21

步骤3：从整体到局部，从局部到整体反复观察、比较并刻画，使画面尽量完善。用钢笔画出素描关系（图5-22）。

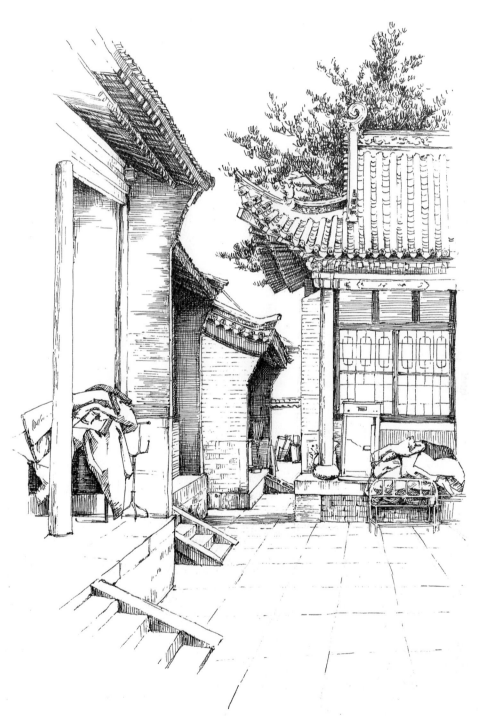

步骤4：用彩色铅笔从亮部开始上色，由浅入深，由暖到冷逐步进行，这样有利于把握画面的色彩关系。同时确立画面的色调及建筑场景之间的关系，行笔同画素描。一般情况下，亮面色彩偏暖，暗面色彩偏冷，但这种冷暖关系是相对的，重要的是画阴影部的色彩时要画得"透气"（图5-23）。

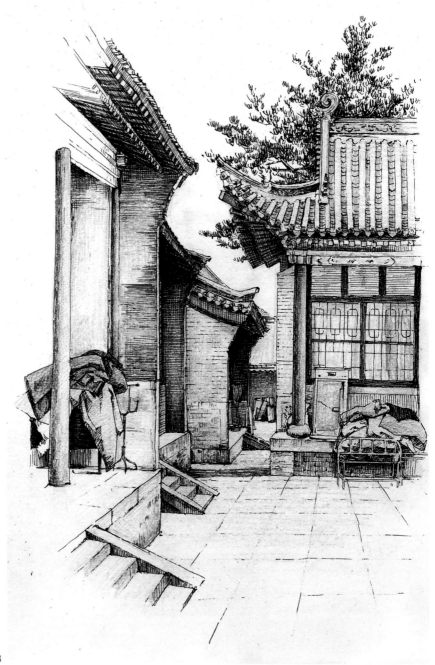

❖ 图　5-23

步骤 5：用彩色铅笔细致刻画视觉中心部分及细节。对配景的色彩进行处理是配景及远景部分色彩比主体部分明显减弱，色彩纯度也相应降低。这一步需要对画面进行充分地刻画并完善（图 5-24）。

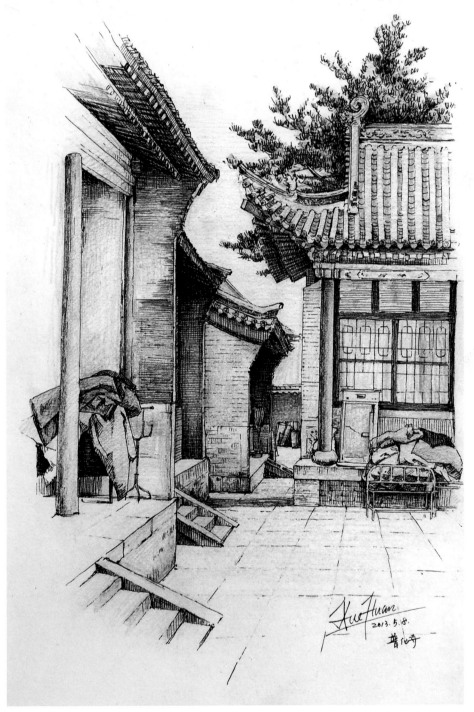

❖图 5-24

作品赏析

钢笔线条与彩色铅笔结合速写表现作品见图 5-25~ 图 5-28。

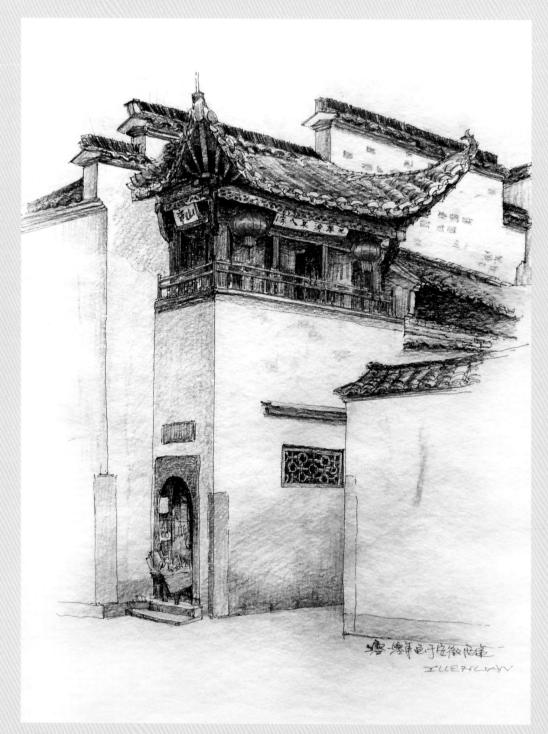

❖ 图　5-25

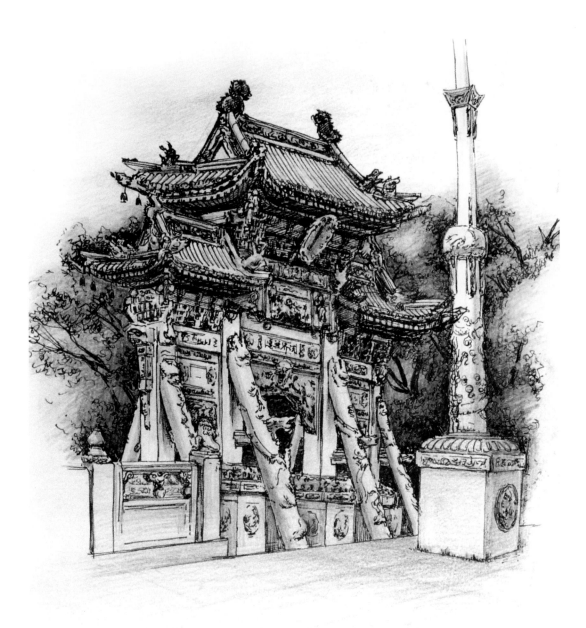

五台山龙泉寺石雕牌楼

薛欢2007.8.28.

❖图 5-26

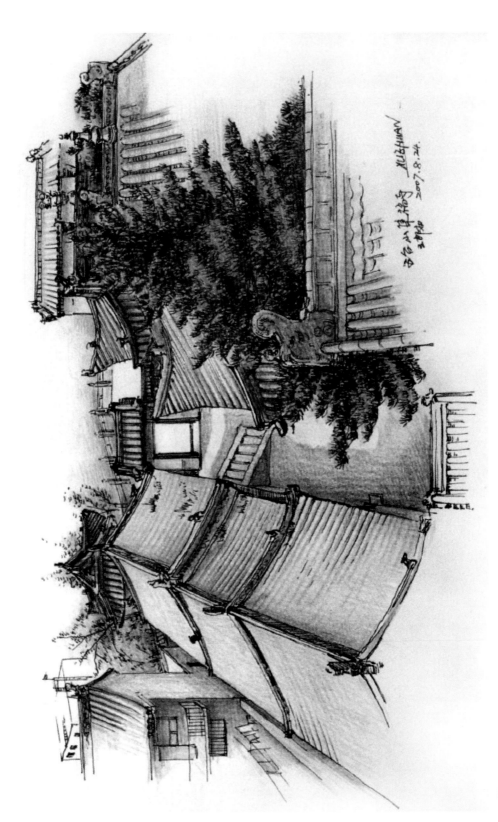

图 5-27

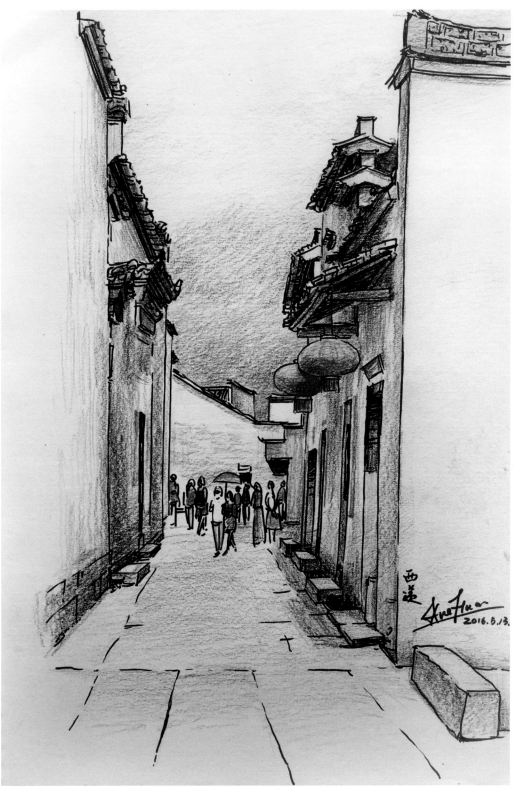

参 考 文 献

［1］飞乐鸟工作室 . 水彩画技法从入门到精通 [M]. 北京：中国水利水电出版社，2015.

［2］飞乐鸟工作室 . 水彩风景从入门到精通 [M]. 北京：中国水利水电出版社，2016.

［3］李成冰，曾毅 . 水彩画技法语言教学 [M]. 长沙：湖南美术出版社，2009.